KB078681

작가의 집으로

이진이 글·그림

netmaru

prologue

집을 나서며

여행을 떠나는 날 아침이다. 밑바닥이 해진 가방에 카메라와 스케치북, 책 한 권을 챙겼다. 무거워진 가방과 달리 마음은 한결 가볍다. 누레진 흰 운동화를 구겨 신고 후텁지근한 공기를 들이마셨다. 훈훈한 냄새가 여행자의 몸을 안온하게 감싼다.

어릴 적부터 실내보다 바깥을 좋아했다. 엄마는 땅거미가 질 때까지 귀가하지 않는 초등학생 딸을 찾아 헤맸고, - 주로 학교 뒤 공터에서 발견되었다. 땟국물을 흘리며 피구게임에 열중하는 모습으로. - 초록색 교복 차림의 중학생 딸을 미술학원이 아닌 시장통에서 찾아냈다. 자연스레 엉덩이가 무거워진 고3 시절. 그때는 문학으로 시간 여행을 했다. 책을 통해 「쉽게 쓰여진 시」가 쓰인 1942년 일본으로, 「동백꽃」의 점순이가 살던 1930년대 농촌으로 여행을 떠났다. 하얀 종이 위의 활자는 흰 나비처럼 날아올라 미지의 곳에 내려앉았다

2012년, 삼성그룹 대학생 기자에 지원하여 열정운영진 활동을 시작했다. 숱한 사람과 인연을 맺었고, 임직원에게 작문법과 카메라 작동법을 배웠다. '간결하거나, 흥미롭거나, 새로운' 글을 욕심냈고, 조리개와 셔터스피드 따위의 명칭을 익혔다. 우리나라 근대 문학 작가를 찾아다닌 건 그해 가을부터였다. 책으로 상상했던 목적지를 밟을 때마다 희열이 밀려와 발목 언저리를 간질였다. 그렇게 미디어삼성(삼성 사내커뮤니티)의 금요고전 코너에 '홀로 떠나는 고전여행'을 게재했다.

지하철과 시외버스, KTX, 가끔은 배에도 올랐다. 문학관과 생가에는 작가의 흔적이 깃들어 있다. 초상의 눈빛에 우수가 어려 있고, 유품과 친필원고에 손때가 묻어있다. 공기에 가득한 작가의 체취는 코로 들어와 가슴에 얹혔다. 작품 배경에 찾아가 중심인물을 만나기도 했다. 작가의 눈을 빌려 바라본 정경에서 주인공이 되어 울고 웃었다. 물리적인 발걸음을 뗄 때마다 문학은 현실로 다가왔고, 막연하게 꾸며진 이야기가 아님을 알았다. 여정의 끝에서 스케치북의 여백을 채웠다. 서울에 닿을 즈음 여행자의 모습은 전과 달라 있다. 심중에 문학의 빛깔을 담았더니 타인의 삶에 눈이 뜨였다.

2012년 10월부터 2016년 6월까지 마흔세 곳을 유람했고, 마흔세 편의 글을 썼다. 그중 일부를 추려『작가의 집으로』를 엮었다. 이 책에는 동시대를 공유하는 여덟 명의 시인과 여섯 명의 소설가, 그리고 네 명의 해외 작가의 이야기가 있다. 여행을 앞둔 사람들에게 서정적인 문학 여행을 권하며 자그마한 책을 건네고 싶다. 미처 성충이 안 된 나비의 날갯짓을 따라 시간 여행을 떠나보기를 청한다. 문학을 전공하지 않은 미대생의 문장에서 어설픈 문향을 느끼고, 카메라 셔터음의 단면을 보며 간접적으로 동행하기를 바란다. 이렇게 한 권의 책을 매듭짓고, 마흔네 번째 여행을 떠나야겠다.

원고가 단행본으로 만들어지기까지 참 많은 사람의 도움을 받았다. 삼성 미래전략실 최홍섭 전무님과 제일기획 SBC 강승훈 그룹장님, 이설아 프로님께 고마움을 표한다. 또한, 제자의 성장에 격려를 아끼지 않으신 서울대학교 동양화과 차동하 교수님께 감사의 마음을 전한다.

<div align="right">2016년, 초롱꽃이 핀 날.
이진이</div>

목차

소설가의 집으로

바다 너머로

시인의
집으로

윤동주
박인환
이상화
정지용
신석정
유치환
김영랑
조지훈

돌담을 더듬어 눈물짓다
쳐다보면 하늘은 부끄럽게 푸릅니다

풀 한 포기 없는 내가 이 길을 걷는 것은
담 저쪽에 내가 남아있는 까닭이고

내가 사는 것은, 다만
잃은 것을 찾는 까닭입니다

윤 동 주 , 「 길 」 중

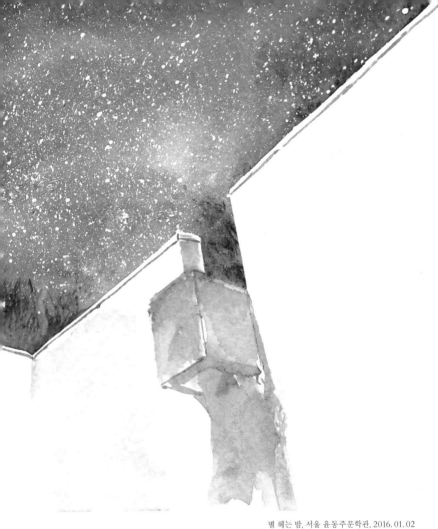

별 헤는 밤, 서울 윤동주문학관, 2016. 01. 02

1917년
중화민국 길림성 명동촌에서 탄생
1934년
최초 작품「삶과 죽음」,
「초 한 대」,「내일은 없다」완성
1941년
『하늘과 바람과 별과 시』자필
시고집 3부 제작
1942년
일본 릿쿄대학 영문과 입학
1942년
마지막 작품으로 기록된
「쉽게 쓰여진 시」완성
1943년
독립운동 혐의로 검거
1945년
후쿠오카 형무소에서 사망
1948년
첫 시집이자 유고시집
『하늘과 바람과 별과 시』간행

윤 동 주

내가 사는 것은,
다만
잃은 것을 찾는
까닭입니다

순백의 문학관

노트의 첫 장을 펼쳤다. 그대로 일주일이 지났다. 마음에 어룽진 걸품었는지 쉽게 쓰여지지 않는다. 꽃망울 같은 열매가 터져 붉은 자국이 생길 때쯤에야 문장이 쓰여질까. 새해, 새로운 달, 월요일. 첫날 새로운 다짐을 적는 것이 하나의 습관이었지만, 여전히 공백이다.

윤동주 시인의 자취를 찾아가기로 한 날, 늦잠을 잤다. 문학관이 서울에 있어 괜찮다. 종각역 부근에서 문학관 방향 버스를 탔다. 선호하는 자리는 정면 장분을 차지하는 앞쇠석이나. 버스는 번잡한 번화가를 벗어나 골목으로 들어가더니, 오르막길을 올랐다. 이윽고 자하문고개·윤동주문학관 정류장을 알리는 방송이 흘렀고, 색색의 등산복을 입은 아주머니들과 함께 내렸다. 주말을 맞아 둘레길을 찾아오셨나 보다. 건너편 순백색 건물로 나아갔다.

윤동주문학관은 인왕산 자락에 버려져 있던 청운수도가압장과 물탱크를 고쳐서 만들었다. 윤동주는 연희전문학교 문과 재학 시절, 종로구 누상동에 있는 소설가 김송(1909-1988)의 집에서 하숙생활을 했다. 그는 종종 인왕산에 올라 시정을 다듬었고, 그 까닭에 시인의 문학관이 청운동에 자리하게 되었다. 문학관에 유독 많은 등산객이 방문한 날이었다. 화사한 옷 색깔 덕분에 하얀 문학관이 간지럽다.

하얀 회벽의 문학관은 주변의 자연과 조화롭게 어우러진다. 입구에 쓰인 시 「새로운 길」을 읊었다. 시인의 필적을 그대로 옮겨와 아련한 느낌이다. 제1전시실인 시인채에 들어섰다. 바로 보이는 건 중앙의 낡은 우물로, 시인 생가를 수리하는 과정에서 나온 목재를 그대로 옮겨온 것이다. 윤동주 시인은 이 소재를 보며 「자화상」을 구상했으리라. 오른쪽 벽에 있는 아홉 개의 전시대에는 시인의 일생을 시간순으로 배열한 사진 자료와 친필원고 영인본 등이 전시되어 있다. 반대편 벽은 그가 소장했던 책으로 꾸며졌다.

시인의 자기 고백

윤동주 시인은 1917년 중화민국 길림성 명동촌에서 태어났다. 출생

신고가 늦어, 대다수의 기록에는 출생 연도가 1918년으로 기록되었다. 1934년 12월 24일, 열여덟 살의 윤동주는 최초의 작품인 「삶과 죽음」, 「초 한 대」, 「내일은 없다」를 완성했다. 연희전문학교 졸업을 앞둔 1941년, 윤동주 시인은 지금껏 쓴 시 중에서 19편을 묶어 『하늘과 바람과 별과 시』라는 제목으로 자필 시고집 세 부를 만들었다. 세 부 가운데 하나는 자신이 갖고, 다른 한 부는 영문과 교수 이양하에게, 나머지는 후배 정병욱에게 주었다. 시인은 77부 한정판으로 시집을 출간하려 하였지만, 이 교수는 윤동주의 시가 일제의 검열을 피할 수 없을 것으로 보고 출판 보류를 권했다. 1942년, 윤동주 시인은 일본 유학을 준비하였다. 그는 일본식 성명 강요를 부정했지만, 진학을 위한 졸업 증명서, 도항 증명서 등을 받으려면 개명을 해야 했다. 1월 24일, 시인은 시 「참회록」을 썼다.

시인이 학교에 '히라누마 도쥬'로 일본식 성명 강요계를 신고한 날은 「참회록」을 쓴 지 닷새 만이었다. 그는 뼈아픈 고통을 시로 표출하면서 자신의 감정과 각오를 정리하였을 것이다. 「참회록」을 쓴 종이 여백에 生(생), 生存(생존), 詩(시)란? 不知道(부지도) 등 아린 낙서가 가득하다.

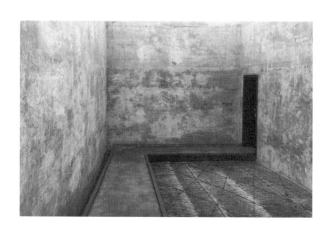

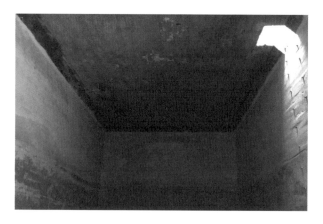

제2전시실은 제3전시실로 통하는 길과 아담한 정원,
벽체를 타고 흘렀던 물의 자취뿐이라 당황할 수 있겠다.
그러나 다른 전시실로 가기 위한 전이공간으로
보기에는 공간에 시인의 냄새가 가득하다.

일본 유학을 떠난 시인은 릿쿄대학 문학부 영문과에 입학한 후 교토 도시샤대학 영문학과로 편입하였다. 일본에서 쓴 「쉽게 쓰여진 시」(1942)는 그의 마지막 작품으로 기록되었다. 1943년 7월, 사촌 송몽규가 독립운동 혐의로 구속되었고, 나흘 후 윤동주도 같은 혐의로 검거되었다. 그들은 이듬해 징역 2년을 선고받고 후쿠오카형무소로 이송되었다. 1945년 2월 16일, 윤동주 시인은 스물아홉의 나이로 세상을 떠났다. 시신을 거두기 위해 일본에 도착한 아버지와 당숙은 송몽규로부터 "이름 모를 주사를 강제로 맞고 있다"는 증언을 들었다. 송몽규 역시 매우 여위어 있었고, 3월 7일 옥사했다.

마지막을 함께 한 공간
문학관 구석에 있는 검정 철제문은 꽤 무거웠다. 힘껏 밀었더니 공허한 밖이다. 제2전시실인 '열린 우물'은 기존 가압장의 물탱크였다. 용도를 잃은 저장고의 천장을 열었더니 근사하고 커다란 우물이다. 머리 위로 보이는 직사각형의 하늘, 구름에 걸친 나뭇가지는 「서시」의 한 구절을 떠올리게 했다. 침묵이 발을 붙잡아 한참을 그 자리에 서 있었다. 더불어, 나뭇가지가 바람을 붙들어 시인이 더는 괴로워하지

않기를 바랐다. 제2전시실은 제3전시실로 통하는 길과 아담한 정원, 벽체를 타고 흘렀던 물의 자취뿐이라 당황할 수 있겠다. 그러나 다른 전시실로 가기 위한 전이공간으로 보기에는 공간에 시인의 냄새가 가득하다. 공간에 남아있는 과거의 자국, 분위기가 주는 시인과의 조우. 이곳은 시간이 퇴적된 공간이다. 적막함 속에서 시인을 가장 가까이 추모했다.

제3전시실인 '닫힌 우물'에 들어갔다. '닫힌 우물'의 문은 자원봉사자에 의해 15분 주기로 열린다. 어두컴컴한 실내가 마치 감옥 같다. 기존 가압장의 두 번째 물탱크를 개조한 곳으로, 사다리 진입로 구멍 하나만으로 빛이 들어와 열린 우물과 대조적인 분위기를 지녔다. 오히려 내리쬐는 자연광 한 줄기 때문에 더 어두운 느낌이다. 묵중한 철 소리와 함께 문이 닫히면서 시인의 삶과 시 세계에 대한 10분가량의 영상이 상영된다. 짧지만 정중한 시간이다.

1948년 1월, 윤동주 시인의 첫 시집이자 유고시집이 된 『하늘과 바람과 별과 시』가 정음사에서 발행되었다. 그의 죽음 후 약 3년여의 시간이 흐른 뒤였다. 초간본은 31편의 시로 이루어졌다. 정병욱이 보관했던 자선시집 시고 19편과 강처중이 보관하고 있던 윤동주의 유품 속

시고 12편을 합하였고, 윤동주 시인이 그토록 공경하던 정지용 시인이 「서문」을 달았다. 정지용 시인은 윤동주 시인을 '추운 동(冬) 섣달 눈 속에 핀 꽃, 차가운 얼음 아래 헤엄치는 잉어'로 표현했다. 이들은 비장해서 찬란하다. 조국의 현실을 안타까워하며 모국어로 시를 쓰다가 옥사한 청년 시인 윤동주의 인생 역시 비참했지만 눈부셨다.

시인의 언덕

문학관 뒤로 조성된 계단 백여 개를 오르며 언덕의 굴곡을 탔다. 가장 높은 곳에 윤동주 시인의 언덕임을 알리는 표석과 시비가 있다. 언덕을 둘러싼 울타리에 시인의 시가 새겨져 있다. 손때가 많이 탄 곳은 되려 깨끗하고 부드럽다. 형상이 남아있지 않아도 시인의 시는 자연스레 읽힌다. 원체 사람들의 사랑을 듬뿍 받은 시였다. 손끝으로 울타리를 훑어가다 길이 아닌 곳에 발을 디뎠다. 낯선 발소리에 놀란 새들이 허겁지겁 하늘로 흩어졌다. 규모는 작지만, 시와 풍경이 어우러진 산책로는 사람들의 발길로 풍성하다.

청운문학도서관을 향해 걸었다. 윤동주문학관에서 도보로 약 5분 떨어진 곳에 있는 청운문학두서관은 2014년에 개관한 최초이 한옥 공

문학관 뒤로 조성된 계단을 오르면
윤동주 시인의 언덕을 만날 수 있다.
언덕을 둘러싼 울타리에는 시인의 시가
새겨져 있다. 사람들의 사랑을 듬뿍
받은 시를 읊으며 시인을 추모했다.

공도서관이다. 안내판이 가리키는 방향으로 좁은 길이 나 있었다. 골목 끝에서 내려다보는 한옥의 풍광이 장관이다. 가마에서 직접 구운 전통 방식의 기와를 사용하여 한옥의 고매한 매력을 살렸고, 재개발로 사라질 뻔한 옛 기와를 가져와 담장을 만들었다. 도서관으로 가는 길목은 소나무 가지가 만든 통로라 한층 운치 있다. 신발을 벗고 실내로 들어갔다. 걸음을 뗄 때마다 소란대는 마루의 감촉과 코끝에 넘실대는 목재의 향기가 기분 좋다. 조심스럽게 미닫이문을 열었다. 따뜻한 장판 위로 앉은뱅이책상이 대여섯 개 있다. 발끝이 시려 밖으로 나왔다. 쪽마루에 걸터앉아 햇볕으로 양 볼을 덥혔다. 한옥의 고즈넉함과 도서관이 가지는 고요함이 아우러졌다.

쏟아지는 별을 소원했다. 별 하나에 추억과 별 하나에 동경이 있기에, 별을 헤아리다 보면 여백의 한 귀퉁이가 채워질 것 같다. 아무것도 적지 못한 노트를 다시 폈다. 첫 장의 빈 지면을 보고 신상했던 모양이다. 점을 찍기로 했다. 새로운 시작을 알리는 별 하나다. 모두가 일생이란 자서전에 일상을 담은 이야기를 적어 내려간다. 붉은 열매가 터지면서 새로운 담화가 그려졌다.

별 하나에 추억과

별 하나에 사랑과

별 하나에 쓸쓸함과

별 하나에 동경과

별 하나에 시와

별 하나에 어머니, 어머니,

어머님, 나는 별 하나에 아름다운 말 한마디씩 불러봅니다.

소학교 때 책상을 같이 했던 아이들의 이름과,

패, 경, 옥 이런 이국소녀들의 이름과

벌써 애기 어머니 된 계집애들의 이름과,

가난한 이웃사람들의 이름과, 비둘기, 강아지, 토끼, 노새, 노루,

「프란시스·쟘」「라이너·마리아·릴케」이런 시인의

이름을 불러봅니다.

윤동주, 「별 헤는 밤」중

「별 헤는 밤」육필 원고

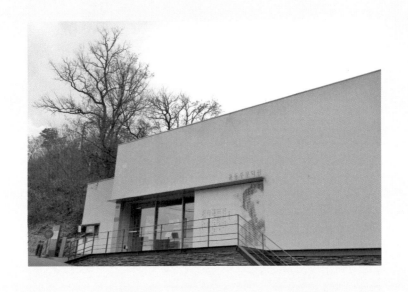

하얀 회벽의 문학관이 간지럽다. 인왕산 자락에 위치한
윤동주문학관은 시인의 향기로 가득하다.

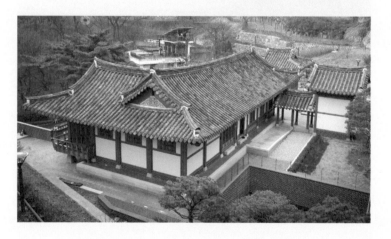

윤동주 시인 3주기를 기념해 출간한 『하늘과
바람과 별과 시』 초판본(1948)
윤동주 시인 10주기를 기념해 출간한 증보판.
『하늘과 바람과 별과 시』(1955)

기와 한 장을 놓고 보면
여간 우악스러운 게 아니다.
그러나 그 투박함이 모이면
고성험이 된다.

겨울 속내, 인제 박인환문학관, 2014. 02. 13

인제
봄이면 진달래가 피었고
설악산 눈이 녹으면
천렵 가던 시절도
이젠 추억.

아무도 모르는 산간벽촌에
나는 자라서
고향을 생각하며 지금 시를 쓰는
사나이

박 인 환 ,「인 제 」중

1926년
강원도 인제 출생
1945년
서울 종로에서 마리서사 서점 경영
1946년
시 「거리」로 등단
1947년
『경향신문』 기자로 활동
1955년
생전 유일 시집인 『박인환 선시집』 발간
1956년
술집 은성에서 시 「세월이 가면」 완성
1956년
심장마비로 사망

박인환

고향을 생각하며
지금
시를 쓰는 사나이

속삭이는 자작나무 숲

2014년 2월, 기록적인 폭설이 내렸을 때였다. 전날 잠들기 전까지 고민했다. 영서지방은 비교적 눈이 엷게 왔다는 소식을 들었지만, 혼자 떠나는 초행길이기에 조심스러웠다. 다음 날 아침 인제군청에 확인 전화를 한 뒤에 삼각대를 들었다. 동서울터미널에서 인제까지 시외버스를 타면 두 시간 남짓 걸린다. 인제 여행의 첫 목적지는 '속삭이는 자작나무 숲'이다. 자작나무 숲 방향의 버스는 하루에 열 번 운행되는데, 그중에서도 가까이 가는 버스는 두어 대뿐이다. 역무원에게 헌리로 가는 버스를 물어 일정을 확인하고, 터미널 의자에 앉았다. 흘러나오는 가요에 절로 입술이 움직인다. 몇 곡 채 읊조리지 않은 것 같은데 버스가 들어섰다. 눈이 녹아 흐르는 얕은 계곡과 흰빛의 민둥산을 눈에 담았다. 꼬불꼬불한 산길 덕에 풍경도 고부라져 보인다. 정

류장에 내려 1킬로미터 정도의 오르막길을 걸었다. 소곤대는 바람의 기척 말고는 아무 소리도 없다.

자작나무 숲 진입로에 위치한 감시초소에 산행신고를 하고, 아이젠을 빌려 신었다. 꽤 거창하게 시작하는 여정이다. 제대로 된 군락을 보려면 3.2킬로미터의 산행을 해야 한다. 생각지 못한 등산이었다. 거의 다 왔나 싶을 때 이정표가 보였다. 겨우 반 정도 올라왔던 때였다. 하얀 길, 하얀 나무, 하얀 숨소리에 익숙해질 때쯤에야 속삭이는 자작나무 숲에 도착했다. 자작나무는 흰빛을 띤다. 그래서 겨울의 자작나무 숲을 보고 싶었다. 벌거벗은 상태의 겨울이 있을 것 같았기 때문이다.

자작나무 숲은 0.9킬로미터의 자작나무 코스와 1.5킬로미터의 치유 코스, 1.1킬로미터의 탐험 코스로 이루어져 있다. 감시초소의 남자는 치유코스에 숲의 참모습이 있다 하였지만, 덧없는 두려움이 가장 짧은 자작나무 코스로 발걸음을 이끌었다. 누군가 만들어 놓은 발자국을 따라 걷는 중에 봄이 깨어나는 소리가 들려왔다. 고요함 속에서 흐르는 물 소리가 여간 반가운 게 아니었다.

자작나무 숲은 '명품 숲'이라는 수식어에 걸맞게 멋졌다. 이런 장관을 쉽게 보여줄 수가 없어 한참을 걸어오게 했나 보다. 높은 나뭇가

자작나무는 흰빛을 띤다. 그래서 겨울의
자작나무숲을 보고 싶었다. 벌거벗은
상대의 겨울이 있을 것 같았기 때문이다.

지에 올라앉아있던 눈들이 바람에 날려 얼굴을 차갑게 적셨다. 갑작스런 추위로 아찔하며 현기가 일어났다. 하산 후, 인제터미널행 버스를 타기 위해 큰길까지 내려가야 하는 거리가 까마득했다. 다행히 봉사자의 도움으로 한 가족의 차를 얻어 탔다. 그들은 귤 두 알을 건네며, 상기된 마음을 안심시켰다.

예술가들의 아지트, 마리서사

인제시외버스터미널로 돌아왔다. 박인환문학관은 터미널에서 약 400미터 떨어져 있다. 세 시간 산행에 지친 몸을 잠시 녹인 뒤 문학관으로 향했다. 인제는 박인환 시인의 고향이다. 시인의 작품은 가수 박인희가 부른 「목마와 숙녀」, 「세월이 가면」으로 널리 알려졌다. 특히 노래 「목마와 숙녀」는 1970년대에 크게 인기를 얻었는데, 실제로 많은 사람이 "박인환 시인은 몰라도 시 구절은 외웠다"고 할 정도였다. 장남으로 태어나 공부를 잘했던 박인환 시인은 아버지의 기대를 한 몸에 받으며 자랐고, 아버지가 원하는 학교로 진학하였다. 그러나 해방 후 시인은 평양 의학전문대학을 중퇴하고 서울로 돌아왔다. 그는 문학활동을 하고자 종로 3가 낙원동 입구에 있는 시인 오장환의 서

점을 넘겨받아 '마리서사'를 열었다. 마리서사라는 이름은 일본 시인 안서동위의 시집 『군함마리』에서 따왔다는 설과 프랑스 화가이자 시인인 마리 로랑생의 이름을 따왔다는 설이 있다. 아무튼 그는 소장하고 있던 여러 문인의 작품과 화집 등을 마리서사에 내놓았고, 이 장소는 곧 문학인들과 예술인들을 위한 아지트가 되었다. 박인환 시인은 영리를 위해 마리서사를 경영했다기보다 그의 데뷔를 위한 하나의 방편으로 사용했다.

박인환문학관은 1950년 추억과 낭만의 거리 명동을 고스란히 재현해 놓았다. 서구적 감성과 분위기로 어두운 현실을 읊은 박인환 시인이 즐겨 걸었을 법한 밤거리다. 모더니즘 시 운동의 시초가 된 선술집 '유명옥'부터 다방 '모나리자', 그리고 예술가들을 사로잡은 술집 '포엠'까지. 그때 그 모습의 골목길은 시인의 삶을 직간접적으로 보여준다. 문인 사이에서 박인환 시인은 단연 '명동 최고의 멋쟁이'였다고 전해진다. 단정히 깎은 상고머리와 일류 양복점 라벨이 붙은 초콜릿색 양복, 홍시빛 단색 넥타이, 커피색 양말, 흐린 날에 항상 가지고 다니던 박쥐우산. 패션모델이라 해도 손색없던 그는 계절마다 마시는 양주도 달랐다고 한다. 봄에는 진피즈, 가을에는 하이볼, 겨울에는 조니워

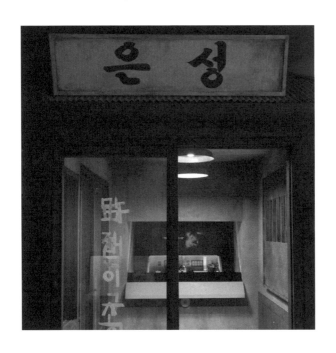

김수영·천상병 시인 등이
막걸리 잔 너머로 예술에 대해 떠들던
은성은 가난한 시대 예술가들의
사랑방 역할을 했다.

커, 이런 식이었다. 이어지는 전시실의 끝자락에 명동 막걸리 집 '은성'
이 있다. 김수영·천상병 시인 등이 막걸리 잔 너머로 예술에 대해 떠
들던 은성은 가난한 시대 예술가들의 사랑방 역할을 톡톡히 했다.

은성은 박인환 시인이 죽기 얼마 전 「세월이 가면」이라는 작품을 남
기고 떠난 곳으로도 유명하다. 시 「세월이 가면」이 노래로 만들어지
게 된 배경에는 재미있는 일화가 있다. 박인환 시인과 그의 동료들이
밀린 외상값을 갚지도 않은 채 계속 술을 요구하자 주인은 술값부터
먼저 갚으라 했고, 박인환 시인은 즉석에서 은성 주인의 슬픈 과거에
관한 시를 적어 내렸다. 작품이 완성되자 시인은 옆에 있던 작곡가 이
진섭에게 작곡을 부탁하였고 가까운 곳에서 술을 마시고 있던 가수
현인을 불러다 노래를 부르게 하였다. 노래를 들은 주인은 외상값을
받지 않을 테니 노래를 부르지 말라며 사정했다고 한다.

시인들과 추억 한잔

박인환 시인은 「세월이 가면」을 쓰고, 일주일 후 세상을 떠났다. 시인
이상을 유난히 좋아하던 그는 이상 시인의 기일인 3월 17일(이상의
기일은 4월 17일이었다. 박인환 시인 기어의 차오였다), 그를 추모하

며 폭음을 했다. 그로부터 사흘 뒤, 만취한 시인은 가슴을 쥐어뜯으며 "답답해! 답답해!"를 연발했고, 자정 무렵 "생명수를 달라!"는 부르짖음을 마지막으로 세상을 떠났다. 당시 31세였다. 지인들은 박인환 시인이 좋아했던 조니워커와 카멜 담배를 함께 묻으며 그를 떠나 보냈다. 문학관 밖으로 조성된 '시인 박인환의 거리'를 걸었다. 단연 「목마와 숙녀」를 조형적으로 디자인한 작품이 눈에 띈다. 시는 영국 소설가 버지니아 울프의 죽음을 애도하는 시로, 그 애도의 밑바닥에는 전후 박인환 시인의 인생에 대한 허무와 회의가 짙게 깔려 있다. 그 외에도 「시인의 품」, 「시가 열리는 나무」 등 시인의 시와 인생에 관련된 작품이 줄지어 서 있다.

우디 앨런의 영화 「미드나잇 인 파리」처럼 과거와 연결되는 통로가 있다면, 망설임 없이 1950년대를 바라겠다. 그 시절 명동의 밤거리에서 박인환 시인을 만나, 「세월이 가면」과 같은 명시를 읊기를 내심 기대한다. 조니 워커를 한 병 비우면, 2차로 막걸리 집 은성에 가고 싶다. 그곳에 이미 거나하게 취한 작가들이 있을지도 모른다. 뜨거운 가슴을 움켜쥐며 낭만을 노래하던 그들의 목소리가 궁금하다.

지금 그 사람 이름은 잊었지만
그의 눈동자 입술은
내 가슴에 있어.

바람이 불고
비가 올 때도
나는 저 유리창 밖
가로등 그늘의 밤을 잊지 못하지

사랑은 가고
과거는 남는 것
여름날의 호숫가 가을의 공원
그 벤치 위에
나뭇잎은 떨어지고
나뭇잎은 흙이 되고
나뭇잎에 덮여서
우리들 사랑이 사라진다 해도
지금 그 사람 이름은 잊었지만
그의 눈동자 입술은
내 가슴에 있어
내 서늘한 가슴에 있건만

박인환, 「세월이 가면」

문인 사이에서 박인환 시인은
단연 '명동 최고의 멋쟁이'였다고 전해진다.
31세의 젊은 나이로 세상을 떠난 그를 위해
지인들은 조니워커와 카멜 담배를 함께
묻으며 그를 떠나 보냈다.

박인환문학관은 1950년
추억과 낭만의 거리 명동을
고스란히 재현해 놓았다.
서구적 감성과 분위기로
어두운 현실을 읊은 박인환 시인이
즐겨 걸었을 법한 밤거리다.

아름답고 오랜 거기로, 대구 이상화고택, 2015.08.04.

마돈나, 밤이 주는 꿈, 우리가 얽는 꿈,
사람이 안고 궁구는 목숨의 꿈이 다르지 않느니.
아, 어린애 가슴처럼 세월 모르는 나의 침실로 가자.
아름답고 오랜 거기로.　　이상화,「나의 침실로」중

1901년
대구 출생
1922년
『백조』 창간호에
「밀세의 희단」으로 등단
1922년
일본 동경에서 공부하며
미국 유학 준비
1923년
시 「나의 침실로」 발표
1925년
조선프롤레타리아예술가동맹
발기인으로 참여
1926년
시 「빼앗긴 들에도 봄은 오는가」 발표
1941년
마지막 작품 「서러운 해조」 발표
1943년
위암으로 작고
1951년
시집 『상화와 고월』 발간

이 상 화

아름답고
오랜 거기로

무더위에 찾은 대구

대구광역시로 향했다. 사람의 체온만큼 기온이 오르던 날이었다. 서울역에서 동대구행 KTX에 올랐다. 두 시간 후 도착을 알리는 노랫가락이 흘렀고, 역전에서 불어온 더운 바람은 어느 틈에 속옷을 적셨다. 첫 목적지는 대구문학관이었다. 이곳은 대구 최초의 일반 은행인 선남상업은행(1912)이 있었던 곳이다. 1층과 2층에는 향촌문학관이, 3층과 4층에는 대구문학관이 자리하고 있다. 3층으로 올랐다. 죽순을 모티브로 한 거내 조형물 옆으로 문학인들이 슬겨 찾던 술집과 다방이 재현되어 있었다. 짧고 좁은 옛 골목길이다. 끄트머리에 있는 '대구 문학 아카이브'실은 1920년 근대문학이 태동하던 시기부터 1960년대까지의 대구 문학을 시대순으로 조명한 공간이다. 이상화 시인의 시를 최초로 담은 단행본, 『상화와 고월』을 포함하여 다양하

문헌자료가 전시되어 있다. 그 외에 '종군문인 방송'과 '희·노·애·락 시 감상' 등 직접 경험할 수 있는 체험관도 다양하다.

시인 이상화는 1901년 음력 4월 5일, 대구에서 태어났다. 호는 무량(無量)·상화(尙火)·상화(想華)·백아(白啞)로, 그중 주로 사용했던 호는 '항상 불같이'란 뜻의 '상화(尙火)'였다. 열여섯이 되던 해, 그는 고향 친구인 현진건 소설가, 백기만 시인 등과 동인지 『거화』를 발간하면서 문학에 눈을 떴다. 1919년, 백기만 시인과 함께 3·1운동에 동참한 그는 검거를 피해 서울에 있는 음악가 박태원의 하숙으로 피신했다. 이후 소설가 현진건의 소개로 월탄 박종화와 만나 『백조』 동인에 가입하였고, 창간호(1922)에 「말세의 희탄」을 발표하면서 등단했다. 그는 프랑스 유학의 기회를 얻기 위해 일본 동경에서 공부했다. 그러나 1923년 9월에 발생한 관동대지진으로 조선인들이 학살당하는 참상을 직접 목격하면서 일제에 대한 강한 저항정신을 품었다. 그 뒤 서울에 정착하여 시 창작에 몰두하였고, 「나의 침실로」를 발표했다. 또한, 카프(조선프롤레타리아예술가동맹)의 발기인으로 참여하고, 'ㄱ당 사건(1928)'에 연루되어 일제 경찰에 구금되어 조사받았다. 1926년, 이상화 시인은 대표작 「빼앗긴 들에도 봄은 오는가」를 완성했다.

그의 대표 시「나의 침실로」와「빼앗긴 들에도 봄은 오는가」는 대구를 배경으로 쓰여졌다.「나의 침실로」는 남산동의 성모당을 배경으로,「빼앗긴 들에도 봄은 오는가」는 수성구의 벌판을 배경으로 창작되었다. 이후 꾸준한 작품활동을 이어갔지만, 시인의 병세는 점점 깊어갔다. 그는 마지막 작품「서러운 해조」(1941)를 발표하고, 1943년 위암으로 작고했다. 1901년부터 1943년까지 민족의 힘든 시기를 고스란히 살다간 시인 이상화. 43년의 짧은 생을 살면서 그가 노래한 것은 조국의 참담한 현실이었다. 그는 결국 염원했던 광복을 보지 못했다.

역사가 쌓인 골목길

이상화 시인의 시는 사람들의 민족정신을 일게 하였고, 일제를 향한 저항정신을 끄십어냈다. 문학관에서 그의 시를 한참이고 곱씹었다. 그리고 엽서를 보낼 수 있는 '문학 공방'으로 들어갔다. 공간에는 대구의 정경이 인쇄된 엽서가 넉넉히 준비되어 있었다. 엽서를 하나씩 골라 담고, 가장 마음에 드는 엽서 뒷면에 편지를 썼다. 외우고 있는 주소는 단 한 곳뿐이었다. 한 달 뒤, 잊고 있던 엽서를 받게

될 것이었다.

밖으로 나와 대구의 골목길을 걷기로 했다. 대구에는 역사가 쌓인 골목이 많다. 대구 중구청이 만든 '근대로의 여행 골목 투어' 다섯 개 코스 중 '근대문화골목'인 2코스를 택했다. 출발점이 아닌 도착점부터 시작했다. 거꾸로 돌다 보면, 누구도 보지 못한 흥미로운 볼거리를 발견할지도 모른다. 흔적을 하나씩 짚어가며 걸음을 뗐다. 진골목을 알리는 화살표를 따라 방향을 틀었다. 진골목은 대구 최고의 부자였던 서병국 선생과 그의 친인척이 모여 살던 달성 서씨의 집성촌이었다. '진'은 경상도 사투리로 '길다'를 뜻하는 '질다'에서 유래했다. 그러나 진골목은 끝이 보이는 짧은 골목이었다. 골목에 얽힌 긴 역사 때문에 진골목인가 싶다.

발등이 뜨거워졌다. 불볕더위가 더욱 기승을 부리는 모양이다. 진골목을 지나 구 제일교회를 보고, 약전 골목을 지났다. 대구는 어렴풋한 기억을 지니고 있다. 조금은 고집이 센 할아버지를 만난 기분이다. 세월의 흐름을 그대로 간직한 건물은, 할아버지처럼 그 자리에서 그때의 이야기를 들려주고 있다. 약전 골목에서 불어오는 약초 냄새도 고향(옛 시골) 느낌을 더했다.

접어든 골목길 바닥에「빼앗긴 들에도 봄은 오는가」의 구절이 새겨져 있고, 벽은 이상화 시인과 서상돈 선생의 초상이 타일로 꾸며져 있다. 샛길의 하얀 벽에 그려진 시인의 전신상이 고택의 위치를 알린다. 높이 솟은 아파트 사이로 키 작은 집에 도착했다. 이상화 고택이다. 시인은 1939년부터 1943년까지 이곳에 살며 마지막 작품「서러운 해조」를 읊었다. 고택은 2007년 도심 재개발로 허물어질 뻔했지만, 시민들의 보존운동으로 철거를 면했다. 건너편에 국채보상운동을 주도했던 서상돈 선생의 고택이 나란히 자리하고, 옆으로 대구 근대 역사와 문화를 한눈에 볼 수 있는 근대문화체험관 계산예가가 있다.

고택은 본채와 사랑채로 나뉜 'ㄱ'자 한옥이다. 마당에는 시인이 심었다는 감나무와 석류나무가 무성히 자라있고, 윤기가 흐르는 장독대와 재래식 작두펌프가 정감을 자아낸다. 내부에는 그의 흉상과 작품 등이 전시되어 있다. 소박하고 정갈한 시인의 삶이 여실히 드러나는 곳이다. 고택은 자라는 풀이나 들고나는 햇볕을 간섭하지 않았다. 그저 시간을 머금고 남아 있다. 난간에 앉아 시원한 바람을 맞았다. 순간을 품기로 했다. 바람결은 기억 어느 둥지에 머무르다, 비슷한 온기가 느껴지면 다시 생동할 것이었다.

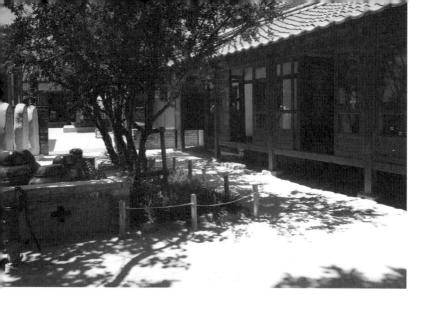

높이 솟은 아파트 사이로 키 작은 집,
'이상화 고택'이 자리하고 있다.

한국 최초의 문학비

고택에서 100미터 남짓 떨어진 곳에 계산성당이 있다. 계산성당은 대구를 대표하는 근대 건축물로, 서울 명동성당과 평양의 관후리성당에 이어 세 번째로 지어진 고딕 양식 성당이다. 성당 내부에 한복을 입은 사람들이 스테인드글라스에 새겨져 있다. 이는 조선 시대 천주교 박해 때 순교했던 성인을 의미한다. 길 맞은편에 계산성당과 마주 보는 제일교회가 있고, 그 옆으로 3·1만세 운동길이 나 있다. 1919년 서울에서 일어난 3·1운동이 3월 8일 오후, 대구에서도 일어났다.

3·1만세운동길은 약 90여 개의 계단으로, 운동 당시 집결지로 향하던 학생들이 일본 경찰의 감시를 피하고자 이용했던 길이다. 시인도 이 길을 수십 번 오르내렸을 것이었다. 조용한 이 길이 새삼 낯설다. 계단 끝에 청라언덕이 있다. '대구의 몽마르트'라 불리는 청라언덕에는 19세기 말 선교사들이 살던 서양식 주택 세 채가 모여 있다. 청라언덕은 「동무생각」의 작곡가 박태준의 짝사랑이 시작된 곳이기도 하다.

'근대문화골목' 길은 언덕을 마지막으로 끝나지만, 계획했던 행선지가 남아있었다. 약 1.5킬로미터 떨어진 달성공원으로 발걸음을 옮겼다. 그곳에는 1948년에 세워진, 최초의 문학비인 상화시비가 있다. 시

비에는 시인의 셋째 아들인 이태희 씨의 글씨로「나의 침실로」가 새겨졌다. 얼굴이 빨갛게 익고, 팔이 간지러웠다. 기차 시간에 맞춰 버스에 올랐다.

2015년에는 광복 70주년을 맞아 전국이 들썩였다. 다양한 문화행사가 반갑지만, 문득 다시 얻은 자유의 기쁨을 진정으로 깨닫고 있을까 궁금했다. 시인이 그토록 염원했던 싱그러운 봄은 어느새 삶에 녹아들어 지극히 자연스럽다.

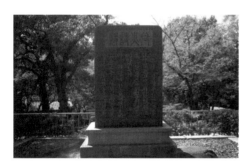

우리나라 최초의 문학비인 '상화시비'. 이상화 시인의 셋째 아들이 쓴「나의 침실로」가 새겨져 있다.

대구에는 역사가 쌓인 골목이
많다. '근대로의 여행 골목 투어'
2코스인 '근대문화골목'을 걷다
보면, 시인의 발자취를 한껏
느낄 수 있다.

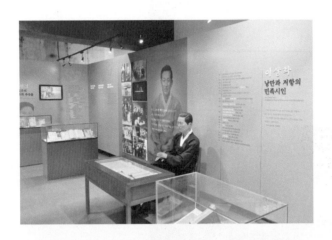

이상화 시인의 발자취를 느낄 수
있는 대구문학관

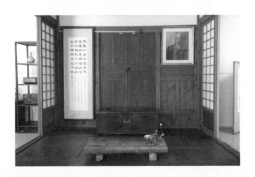

이상화 시인은 고택에서
1939년부터 1943년까지 머무르며
마지막 작품 「서러운 해조」를 완성했다.
건너편에는 국채보상운동을 주도했던
서상돈 선생의 고택이 나란히
자리하고 있다.

그린 이 홍경, 옥천 정지용문학관, 2014. 03. 09

고향에 고향에 돌아와도
그리던 고향은 아니러뇨.

산꽁이 알을 품고
뻐꾸기 제철에 울건만,

마음은 제고향 지니지 않고
머언 항구로 떠도는 구름.

정지용, 「고향」줌

1902년
충청북도 옥천 출생
1927년
잡지 『조선지광』에 시 「향수」 발표
1929년
김영랑, 박용철 시인과 함께
『시문학』 동인으로 활동
1929년
잡지 『문장』의 시 부문
추천위원으로 활동
1933년
순수문학단 '구인회' 결성
1935년
첫 시집 『정지용 시집』 발간
1941년
두 번째 시집 『백록담』 발간
1950년
자택에서 외출 후 행방불명

정 지 용

그곳이
차마
꿈엔들
잊힐 리야

차고 슬픈 것

충청북도 옥천을 찾았다. 빗방울과 싸락눈이 번갈아 흩날리는 날이었다. 적막이 흐르는 가운데 깃발이 펄럭댔다. 그 아우성은 되려 마을을 고요하게 만들 뿐이었다. 옥천은 시인 정지용의 고향이다. 시인의 흔적은 기차역에서부터 쉽게 찾아볼 수 있다. 지용시비가 놓여있는 역전 풍경, 상호명이 '향수'인 구멍가게와 정육점, 심지어 대부분의 건물 벽 귀퉁이에 새겨진 시인의 시구 한 구절까지. 또한, 시인이 다녔던 초등학교, 생가, 문학관 등은 모두 걸어서 찾아갈 수 있을 정도로 밀집되어 있다. 안내소 아주머니가 옥천문화원 앞에 그를 추모하는 또 하나의 시비가 세워져 있다고 알려주어, 그곳으로 걸음을 옮겼다. 약 15분 뒤 도착한 옥천문화원의 지용시비는 「향수」와 「유리창」의 원문

을 담고 있다. 근처에 시인의 흉상도 자리하고 있다. '그곳이 차마 꿈엔들 잊힐 리야'와 함께 놓여서일까, 그의 얼굴에 고향에 대한 연정이 그득히 맺혀 있다.

문화원에서 가까운 거리에 옥천천주교회(근대문화유산 등록문화재 제7호)가 있다. 옥천에서 가장 보고 싶었던 곳을 꼽으라면 단연 이곳이었다. 순전히 푸른색 때문이었다. 연파랑의 외벽은 하늘과 어우러져 이국적인 정경을 만들었다. 일요일 아침, 마침 예배를 앞둔 시간이었다. 잠깐 들어가 보기로 했다. 예배당에 들어가려면 신발을 벗어야 했기에, 가지런히 올려진 어르신들의 구두 옆에 살짝 젖은 운동화를 들여놓았다. 안에서 할머니의 푸근한 냄새가 났다. 괜스레 마음이 놓여 한참을 있었다. 예배가 막 시작되려던 찰나에 밖으로 나왔다.

향수공원으로 향했다. 공원에는 시인의 시와 연관된 조형물이 전시되어 있다. 중학교 운동장만 한 크기의 작은 공원이었지만, 조형물에 새겨진 시를 천천히 음미하며 걷다 보니 시간이 꽤 흘러있었다. 향수공원에 있는 작품「마음의 창」에는 정지용의 시「유리창」이 새겨져 있었다. 유리창 위에 앉은 자그마한 사람들의 시선은 하늘을 향하고 있다.

벗겨진 페인트 흔적

정지용 시인이 졸업한 옥천 죽향초등학교 구 교사(근대문화유산 등록문화재 제57호)를 찾았다. 학교는 건립 당시의 모습이 비교적 그대로 남아있었다. 내부는 역사관으로 변했지만, 주말에는 문을 열지 않았다. 깨금발을 들고 유리창 너머를 살폈다. 투명한 유리창 너머로 반짝이는 마룻바닥이 보였다. 왁스 칠을 하고, 마른 대걸레로 바닥을 닦은 모양이다. 건물과 조금 멀리 떨어져 보니 현재의 죽향초등학교에 비해 작고 낡은 구 교사가 더욱 두드러졌다. 약 100년 전, 여덟 살의 정지용 시인이 이 작은 학교에 다녔다. 축구 골대의 벗겨진 페인트 흔적처럼, 한 세기 전의 기억은 여전히 이 장소에 남아있는 듯했다.

마지막 목적지는 정지용문학관과 그 옆의 생가였다. 아담한 문학관 안에서 「향수」노래가 잔잔히 흘렀다. 시인 정지용은 '순수시인'이란 칭호에 가장 잘 어울리는 시인이다. 섬세하고 독특한 언어로 그가 말하고자 하는 대상을 선명히 묘사하였고, 나아가 한국 현대시의 새로운 경지를 개척했다.

시인은 어린 시절, 약국을 경영하는 아버지 덕분에 여유 있는 생활을 하였으나, 어느 해 여름 홍수의 피해로 집과 재산을 잃고 경제저으로

정지용 시인은 1910년
옥천 죽향초등학교를 입학하여
1914년 졸업(4회)했다.
건립 당시의 모습이 남아있는 학교는
시인의 기억을 고스란히 담고 있다.

어려운 시기를 겪었다. 그는 일본 도시샤대학으로 유학한 후 1926년부터 공식적인 문단 활동을 시작했다.『정지용 시집』은 1935년 10월 『시문학』동인인 박용철에 의해 시문학사에서 발간되었다. 모두 89편의 초기 시를 모은 시집은 당시 시단에 큰 반향을 불러일으켰다. 수많은 평론가와 시인들이 이 천재 시인의 출현을 기뻐했으며, "비로소 우리도 시인을 가졌다"고 격찬하였다.

광복 이후 정지용 시인은 진정한 해방과 통일을 갈망하며 각종 사회적인 문제에 개입했다. 하지만 한국전쟁 중인 1950년 7월, 그는 젊은 문인들과 한참을 이야기하다 함께 외출한 뒤, 끝내 돌아오지 못했다. 납북되어 평양의 어느 감옥에 갇혔다는 이야기, 인민군과 북쪽으로 가다가 미군 폭격기의 공격으로 사망했다는 이야기, 미군에 의해 처형되었다는 이야기 등 소문만 무성하게 떠돌았다. 그의 작품은 그가 북으로 향했다는 소문 때문에 출판이 금지되있다가, 1988년 민주화의 진전과 함께 풀렸다.

집 떠나는 즐거움

문학관과 이웃한 시인의 생가에 갔다. 투박하게 엮인 사립문을 지나면, 부드러운 곡선을 지닌 초가집이 보인다. 본래 생가는 1974년에 허물어지고 그 자리에 다른 집이 들어섰으나, 1996년 옛 모습 그대로 복원되었다. 돌담과 우물, 장독대 등이 소담스레 자리하고 있는 시인의 생가는 안팎으로 수줍었다. 초가의 지푸라기는 동그랗게 안으로 말려 있는 반면, 방문은 열려 있었다. 그러나 그 안의 내용은 조심스레 감춰져 있었다. 생가에는 그의 방 문짝 위에 붙어있던 '입춘대길·건양다경'에 걸맞게 봄이 찾아와 있었다. 금방이라도 꽃봉오리를 터

트릴 것 같은 웅크림은 곧 아름답게 개화할 새봄이었다. 빗방울과 싸락눈은 어느새 사라졌고, 가슴엔 따뜻한 시가 한가득 담겨 있었다.

정지용 시인이 고향을 떠나던 시기는 일제의 억압으로 농촌 붕괴가 시작되던 때였다. 농민들은 토지조사사업으로 인해 농토를 빼앗겼고, 정든 고향에서 쫓겨나야 했다. 「향수」는 시인만의 향수가 아니라 이미 고향을 잃어버린 우리 민중들의 정서였다.

시인 정지용은 여행을 '이가락(離家樂)'이라 했다. 집을 떠나는 즐거움. 이처럼 여행은 일상을 벗어나는 것만으로도 충분히 유쾌하다. 집을 떠나 옥천에 다녀왔다. 시를 품은 낮은 건물들과 올망졸망 모여있는 동네 풍경. 투박하게 세워진 시비와 정지용 시인의 캐리커처가 그려진 벽화가 있는 곳. '그곳이 차마 꿈엔들 잊힐 리야' 싶다.

비가 내려 향수공원 내 흰 벽이
얼룩졌다. 문득 목 쉰 울음소리가
들리는 듯 을씨년스럽다.

향수공원의 조형물에는 정지용
시인이 죽은 아들을 그리워하며
쓴 시 「유리창」이 새겨져 있다.

정지용 시인이 고향을 떠나던 시기는
일제의 억압으로 농촌 붕괴가 시작되던 때였다.
농민들은 토지조사사업으로 인해 농토를
빼앗겼고, 정든 고향에서 쫓겨나야 했다.
「향수」는 시인만의 향수가 아니라 이미 고향을
잃어버린 우리 민중들의 정서였다.

석정(夕汀)에서, 부안 석정문학관, 2014. 05. 17

해는 기울고요-
끝없는 바닷가에
해는 기울어집니다.
오! 내가 미술가(美術家)였드면
기우는 저 해를 어여쁘게 그릴 것을!

신석정,「기우는 해」중

1907년
전라북도 부안 출생
1924년
『조선일보』에「기우는 해」발표
1931년
문예지『시문학』에 시「선물」발표,
시문학 동인으로 활동
1932년
잡지『삼천리』에 시
「그 먼 나라를 알으십니까」발표
1939년
제1시집『촛불』발간
1947년
제2시집『슬픈 목가』발간
1967년
제3시집『빙하』발간
1967년
시인의 회갑을 기념하여
700부 한정으로『산의 서곡』발간
1974년
시작과 후진 양성에 힘쓰던 중 작고

신 석 정

나 또한 산을
닮아보리라

산을 닮고자 했던 시인

서둘러 부안으로 출발했다. 그림자가 늘어지면서 한숨이 길어졌다.
버스를 타고 세 시간, 도보로 삼십 분. 꽤나 오래 걸리는 여정인데 너
무 늦장을 부린 모양이다. 산은 드문드문했다. 너른 평지에 쭉 뻗은
길, 부안은 지평선이 뚜렷한 여행지다. 석정문학관에 도착했다. 푸른
하늘 밑에 덩그러니 놓여있는 하얀 건물은 찾기도 쉬웠다. 어렸을 때
부터 그의 잔잔하고 낭만적인 시를 좋아해서였는지, 아니면 혹여 문
을 닫았을끼 불안했던 마음을 이세는 쓸어내릴 수 있어서였는지, 입
구부터 아늑한 느낌이다.

2011년에 개관한 석정문학관은 세련되고 깔끔했다. 상설전시실에는
신석정 시인의 대표 시집 다섯 권과 유고시집, 석정의 서재, 친필 원고
등 5,000여 점의 유품이 보관되어 있다. 늦은 시간이라 봉사 안내를

하는 남학생 외에는 아무도 없었다. 학생은 곧 마무리하려던 참이었던 것 같지만, 헐레벌떡 들어오는 마지막 손님을 웃으며 반겨주었다. 왠지 모를 미안함에 서둘러 둘러보기 시작했다.

문학관 초입에 시인의 좌우명 '지재고산유수'가 적혀 있다. '뜻이 높은 산과 흐르는 물, 즉 자연에 있다'는 의미다. 언뜻 보면 자연에 귀의하겠다는 도가적인 의미를 담고 있는 것처럼 보인다. 그러나 시집 『산의 서곡』의 에피그라프[*]를 보면, '침묵은 산의 얼굴이니라. 숭고는 산의 마음이니라. 나 또한 산을 닮아보리라.'고 쓰여 있다. 이를 토대로 보면, '지재고산유수'의 의미가 침묵과 숭고로 현실에서 지조를 지키고자 하는 신념이라는 것을 알 수 있다.

자연의 시인, 시대를 노래하다

신석정 시인의 본명과 호는 음이 같지만, 의미가 다르다. 본명은 석정(錫正)이고, 호는 석정(夕汀)이다. 단순히 한자로 풀이해 본 호 석정(夕汀, 저녁 물가)은 꽤 낭만적이다. 시인은 1907년 전북 부안에서 태어났다. 열일곱 살 때 소적(蘇笛)이라는 필명으로 『조선일보』에 「기우는 해」를 발표했다. 그 후 1931년 김영랑·박용철·정지용 시인 등

[*] 문학작품의 서두에 붙는 인용문을 말한다.
주로 다른 문학 작품이나 신문기사 등에서 인용한다.

과 함께 『시문학』 동인으로 활동하면서 시 「선물」을 게재했고, 본격적인 작품 활동을 시작했다. 시인은 노장의 철학과 도연명의 「귀거래사」, 「도화원기」의 영향을 받았고, 미국의 삼림시인인 헨리 데이비드 소로우를 좋아했으며, 한용운 시인에게서 문학수업을 받았다. 이러한 사상적 배경으로 그는 명상적인 노래를 읊었고, 전원의 생활과 정경을 그렸다. 더불어 자연의 세계가 현실에 의하여 부정될 때, 격렬한 저항을 수반하는 참여시를 창작하였다.

많은 사람들이 신석정 시인을 전원시인이나 목가시인으로만 기억한다. 그의 첫 시집 『촛불』에 수록된 「그 먼 나라를 알으십니까」의 속삭임이 매우 아름다웠기에, 「이 밤이 너무 길지 않습니까」의 울부짖음이 보이지 않았던 것이다. 시인은 삶의 현장에서 적극적으로 소리치는 시인이기도 했다.

상설진시장의 중앙에 시인의 서재가 있다. 시인의 유품인 책과 책꽂이, 병풍 등으로 꾸며진 곳이다. 시인을 대변하는 조각상이 시작(詩作)을 하고 있다. 꼿꼿한 선비의 자세로 시를 지었던 석정의 모습이 절로 그려진다. 석정의 친필은 물 흐르는 듯 유려했다. 세련되면서도 가식 없는 그의 글씨체는 겸손하면서 당당하다. 석정은 1973년 전북

문학상 심사 도중, 지병이던 고혈압으로 쓰러져 만 7개월 동안 외롭고 힘든 투병 생활을 지속했다. 그는 병석에 누워서도 오로지 시를 생각했다. 「가슴에 지는 낙화소리」는 그가 병상에서 남긴 마지막 작품으로, 영원한 자연과 유한한 인간을 대조적으로 노래했다.

시인은 평생 일기를 썼다. 1958년 이전 것은 일제강점기와 해방공간의 시대적 고통 속에서 소실되고, 그 이후 16년 동안의 일기가 남아 있다. 그의 일기는 「비사벌초사 일기」라 하여, 1999년부터 『전북문학』과 『석정문학』에 연재되었다.

맞은편의 기획전시실로 향했다. 이곳에는 미발표 시와 동료 시인과 주고받은 서한 등이 있다. 일제에 대한 저항정신이 반영되어 탄압된 여러 편의 미발표 시는 '목가시인' 석정의 시와 달랐다. 석정은 1939년 잡지 『학우구락부』에 해방에 대한 염원을 그린 시 「방」을 발표하고 일본 경무국에 끌려가 고초를 겪었다. 그러나 저항시 집필은 멈추지 않았다. 친일시 청탁이 들어오자 원고청탁서를 찢어버린 후 낙향하였고, 광복 전까지 시를 발표하지 않았다.

시인은 일제에 저항했을 뿐 아니라 독재 정권에도 맞섰다. 「우리들의 형제(兄弟)를 잊지 말아라」는 4·19 혁명에 부치는 노래다. 1960년 4월

19일에 일어난 학생혁명에 끝내 이승만 대통령의 하야는 이루어졌지만, 이 과정에서 많은 학생이 피를 흘렸다. 시인은 시를 통해 "더운 피 흘리며 쓰러지던, 우리들의 형제를 잊지 말자"고 재다짐했다.

2층으로 올랐다. 벽에는 시인의 사진이 걸려 있고, 창가에는 북카페가 있다. 큼직한 유리창으로 늦가을 햇살이 비춘다. 바닥에 드리워진 난색의 그림자는 창틀 모양과 꼭 같았다. 적갈색 테두리의 시계 시침은 늦은 여섯 시를 가리켰다.

문학관 앞에 있는 신석정 고택, '청구원'에 들어섰다. '푸른 언덕의 동산'이다. 석정은 1952년 전주로 이사할 때까지 이 집에 살면서 『촛불』, 『슬픈 목가』 등에 수록된 시 대부분을 썼다. 시인은 "빈한과 인고 속에서 겨우 결실된 것이 『촛불』"이라 회상하면서 "(시는) 청구원 주변의 산과 구릉과 멀리 서해의 간지러운 해풍이 볼을 문지르고 지나갈 내 얻은 꿈 조각늘"이라고 고백하였다. 청구원은 초가 3칸의 집으로 매우 소박하다. 그렇지만 이 작은 초가집은 저보다 몇 배는 넓은 푸른 공원을 가슴에 품고 있다.

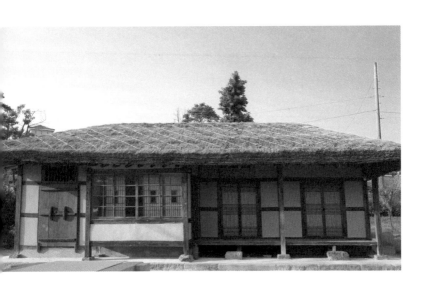

1952년 전주로 이사할 때까지
'청구원'에 살았던 시인은 주위의 산과 구릉,
멀리 서해의 간지러운 해풍이 시를
완성시켰다고 회고한다.

저녁 물가로의 산책

석정문학관과 약 30킬로미터 떨어진 변산반도에 채석강(국가지정 문화재 명승 제13호)이 있다. 석정(夕汀)에 가기 위해 채석강으로 향했다. 부안을 대표하는 경관인 채석강은 매번 새로운 모습이다. 바닷물이 밀려온 정도, 해가 떨어진 높이에 따라 감흥이 달랐다. 바닷물의 침식 덕에 만들어진, 마치 수만 권의 책을 쌓아 올린 듯한 정경은 경외감마저 들게 한다. 각 층 틈새마다 작은 생물들이 끊임없이 움직였다. 이윽고 해가 바다 쪽으로 기울면서 노란 빛이 점차 짙어졌다. 일몰이 시작됐다. 여유로운 마무리다.

여섯의 아주머니들이 추억 여행을 온 모양이다. 그네들은 한아름의 초콜릿을 건넸다. 입안에 달콤한 향이 머물더니, 온몸에 소슬한 바람이 느껴졌다. 누군가 '시는 어느 색도 물들일 수 있고, 어느 색도 지울 수 있는 백색의 염료'라고 했다. 시인 신석성은 세상을 고농색으로 물들이는 시인이었다. 채석강에 비추는 노란빛 역시 그의 시에 물든 것일지 모른다. 어두워지고서야 버스에 올랐다. 바깥 풍경은 잘 보이지 않았다. 그저 명확한 고동빛이 완연하리라 믿을 뿐이었다.

2011년에 개관한 석정문학관은
세련되고 깔끔했다. 침묵과 숭고로 현실에서
지조를 지키고자 했던 시인의 발자취를
아낌없이 느낄 수 있는 공간이다.

『나랑 함께』 육필 원고

석정은 1973년 전북문학상
심사 도중, 지병이던 고혈압으로 쓰러졌다.
그러나 투병하는 동안에도
시를 놓치 않았다.

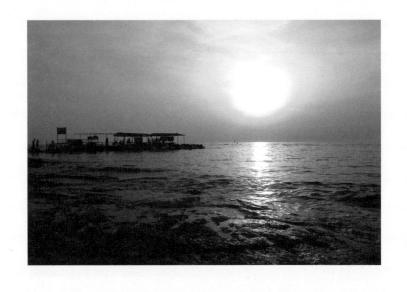

시인 신석정은 세상을 고동색으로
물들이는 시인이었다.
채석강에 비추는 노란빛 역시
그의 시에 물든 것일지 모른다.

채석강은 매번 새로운 모습이다.
바닷물의 침식 덕에 만들어진, 마치
수만 권의 책을 쌓아 올린 듯한
정경은 경외감마저 들게 한다.

사랑하는 것은
사랑을 받느니보다 행복하나니라.
오늘도 나는
에메랄드 빛 하늘이 훤히 내다뵈는
우체국 창문 앞에 와서 너에게 편지를 쓴다.

유 치 환 , 「 행 복 」 중

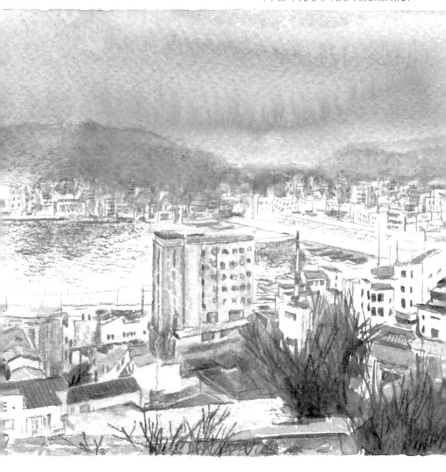

1908년
경상남도 거제 출생
1910년
경상남도 통영으로 이사
1931년
『문예월간』에 시「정적」으로 등단
1939년
첫 시집『청마시초』발간
1940년
가족과 함께 북만주로 이주
1947년
시집『생명의 서』발간
1948년
경남 안의중학교 교장 취임
1960년
시집『뜨거운 노래는 땅에 묻는다』발간
1963년
경남여자고등학교 교장 취임
1967년
교통사고로 사망

유 치 환 너에게 편지를
쓴다

혼자, 때론 같이

밖은 어둑새벽이었다. 거제도와 통영을 하루에 다니려면 서둘러야 했다. 유치환 시인은 거제도에서 태어나 세 살 때 통영으로 이사했다. 그러한 연유로 두 지역에서 시인을 기념하고 있다. 이번 여행은 가족과 함께였다. 오랜만의 자가용 여행이기도 했다. 냉큼 오른쪽 뒷좌석을 차지하려다 벌떡 일어났다. 찬 새벽공기가 차 안으로 들어온 모양이다. 담요 하나를 깔고 앉아 못다한 잠을 청했다.

약 다섯 시간 반 뒤 첫 번째 목적지에 도착했다. 거제도 바람의 언덕이나. 바람의 언덕은 거제시 남부면 갈곶리 도장포 마을 북쪽 끝에 있는 언덕배기로, 연중 각양각색의 바람이 불고 있다. 위로 오를수록 바다 내음을 품은 바람이 거세졌고, 높은 곳에서 도는 풍차는 이방의 땅에 온 듯한 착각을 일게 했다. 둔덕을 쓸며 올라온 바람이 코끝에 닿았

다. 언덕의 주인은 단연코 바람이다.

바람의 언덕에서 30킬로미터가량 떨어진 곳에 거제 청마기념관이 있다. 너른 밭에 푸른 말 세 마리가 뛰논다. '이것은 소리 없는 아우성'. 국어 시험문제에 단골손님으로 등장하던 유치환 시「기(旗)빨」의 한 구절이다. 청마 한 마리는 금방이라도 달릴 것처럼 근육에 날이 섰다. 소리 없는 아우성이다.

매일 편지를 쓴 청마

유치환 시인은 거제시 둔덕면 방하리에서 태어났다. 아명은 돌처럼 단단하고 산처럼 여물어 오래오래 살라는 뜻에서 '돌메'라 불렸다. 스물네 살, 청마는『문예월간』제2호에 시「정적」을 발표하면서 등단하였고, 1939년에 첫 시집『청마시초』를 발간했다. 1940년 봄, 시인은 가족을 이끌고 북만주로 떠났다. 이때의 경험이 시집『생명의 서』(1947)에 수록되어 있다. 두 시집은 일제 강점기에 시인이 어떻게 사유하였는가를 보여주는 기록이다. 이후 청마는 해방기의 혼란 속에서 시집『울릉도』(1948)와『청령일기』(1949) 두 권을 발표하였으며, 한국전쟁의 체험을 시화한『보병과 더불어』(1951)와 자유당 말기

의 부조리한 시대를 배경으로 한 시집『뜨거운 노래는 땅에 묻는다』(1960)를 발표하였다.

기념관에는 청마의 유품뿐 아니라 동료에게 받은 편지가 전시되어 있었다. 상당한 수였다. 이 정도의 편지를 받았다는 것은 숱한 답신을 썼다는 것이다. 글씨는 뭉그러져 빛바랜 종이에 고여 있다. 더는 읽을 수 없는 편지였지만, 꾹꾹 눌러 담은 고민의 흔적은 여전히 남아 있다. 기념관 앞 빨간 우체통을 지나 조각상으로 나아갔다. 중년시절의 청마다. 턱을 괴고 시상을 떠올리는 시인, 그 옆 탁자 위에 몇 권의 시집과 평소 즐겨 쓰던 베레모가 놓여 있다.

기념관을 나와 생가로 들어섰다. 좁은 마당은 한낮의 햇살을 그대로 받아들이며 지면을 데웠다. 지붕 밑에 또 다른 빈집을 찾았다. 제비 둥지. 제비는 귀소성이 강해 여러 해 동안 같은 지역으로 돌아오는 경우가 많고, 매년 같은 둥지를 고쳐서 사용한다고 한다. 어서 돌아와 이 한적한 생가에 생기를 불어넣기를 소망했다. 디딤돌 위 고무신의 정겨운 그림자를 뒤로 하고, 뒷산 청마의 묘에 올랐다. 잠시 머물다 이내 거제를 벗어났다.

서둘러 통영 유치환문학관으로 향했다 개방 시간이 얼마 남지 않았

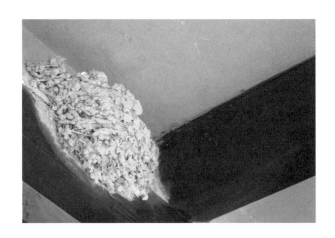

지붕 밑에 제비둥지가 자리 잡았다.
제비는 귀소성이 강해 여러 해 동안 같은 지역으로
돌아온다고 한다. 어서 돌아와 이 한적한 생가에
생기를 불어넣기를 소망했다.

기 때문이었다. 바다를 보러 간 가족들을 뒤로 하고, 곧장 문학관에 들어섰다. 역시나 문학관 앞에 빨간 우체통이 놓였다. 20여 년간 매일 사랑하는 연인에게 편지를 쓴 청마의 삶을 기리기 위해 마련된 것이었다.

청마와 시조시인 이영도의 사랑은 유명하다. 둘의 만남은 통영여고에 함께 재직하면서 시작되었다. 청마는 서른 여덟, 이영도는 스물아홉의 나이였다. 시조시인으로 평생 한복을 입었던 이영도는 단아하면서 다정다감하여 청마의 마음을 사로잡았다. 청마는 그녀에게 매일 편지를 보냈지만, 3년이 지나서야 비로소 이영도의 마음이 움직였다. 경남 안의에 있던 청마는 부산여고에 있던 이영도를 만나기 위해 버스로 12시간 걸리는 거리도 마다하지 않았다. 그녀가 받은 청마의 편지는 무려 오천 통이나 되었다. 이들의 애틋한 사랑은 유치환의 갑작스런 죽음으로 막을 내렸다. 이영도는 청마가 죽은 후 안타까운 마음을 담은 시 「탑.3」을 발표했다.

　　　　너는 저만치 가고
　　　　나는 여기 섰는데……

손 한 번 흔들지 못한 채

돌아선 하늘과 땅

애모는

사리로 맺혀

푸른 돌로 굳어라

이영도, 「탑.3」

통영, 색깔을 입다

문학관 옆 돌계단을 따라 올라갔다. 그 끝에 청마 생가가 있다. 청마
가 통영에서 실제 거주했던 집은 현재 도시계획상 도로에 편입되어,
대신 바다가 내려다보이는 망일봉에 재현해 놓았다. 거제의 그곳과
는 느낌이 많이 달랐지만, 따스한 빛이 곧장 내리쬐는 것은 같았다.
해가 서서히 저물었다.

바다를 보고 온 가족들에게 기분 좋은 짠 내가 배어왔다. 여행의 마지
막 목적지는 동피랑 벽화 마을이었다. 이제는 통영보다 더 유명해졌
다 할 수 있는 동피랑 마을은 일제강점기 때 통영항과 중앙시장에서

일하던 노동자들이 모이면서 형성된 달동네였다. '동피랑'이란 동쪽에 있는 벼랑이라는 뜻으로, '피랑'은 비탈이란 통영의 사투리다.

이곳은 원래 2006년 재개발 위기에 처했던 소외된 마을이었다. 쓸쓸하기까지 했던 이 작은 마을이 형형색색의 벽화들로 채워지면서 통영의 상징이 되었다. 사실 벽화는 시간이 지날수록 바래져 원래의 산뜻함을 잃기 십상인데, 동피랑 마을은 매 2년마다 벽화전을 개최하고 있어서 깔끔한 경관을 유지하고 있다. 가장 높은 곳에 올랐다. 황혼빛으로 물드는 바다가 한눈에 든다. 골목의 벽에 그려진 벽화들은 곧 어둠에 묻혀 보이지 않았다.

금세 어둑해졌다. 돌연 편지를 쓰고 싶었다. 사랑하는 연인에게 매일 편지를 썼던 청마처럼, 기회가 있을 때 틈틈이 써야겠다. 통영 동피랑 마을의 벽화 같은 엽서가 좋겠다. 바람을 그린 편지지여도 좋고, 나부끼는 깃발 같은 얇은 쪽지노 좋겠다. 내용이 거창하지 않아도 괜찮다. 투박한 손 끝으로 연필을 굴리다 보면, 어느새 편지 한 장이 뚝딱 쓰일 것 같다. 왼쪽 뒷자리에 앉아 운전하는 아빠의 어깨를 주물렀다. 그 감촉을 고스란히 담아 그날 새벽, 오랜만에 편지를 썼다.

너른 밭에 푸른 말이 뛰논다.
청마 한 마리는 금방이라도 달릴
것처럼 근육에 날이 섰다.
소리 없는 아우성이다.

청마는 20여 년간 매일 사랑하는
연인에게 편지를 썼다. 그의 삶을
기리기 위해 문학관 앞에 빨간
우체통이 놓였다.

1940년 봄, 시인은 가족을 이끌고
북만주로 떠났다. 이때의 경험이
시집 『생명의 서』에 기록되어 있다.

청마는 동료들과 수많은 편지를
주고 받았다. 지금은 읽을 수 없는
편지지만, 꾹꾹 눌러 담은
고민의 흔적은 여전히 남아 있다.

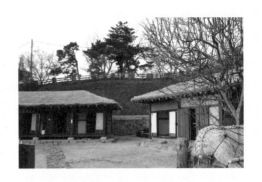

청마의 생가에는 온색의 빛이 머물고 있었다.
1910년, 유치환 시인은 한의였던 아버지를 따라
통영으로 이사했다. 재현된 집 한쪽에는
약방이 따로 마련되었다.

내 마음의 어딘 듯 한편에 끝없는
강물이 흐르네.
돋쳐오르는 아침 날빛이 빤질한
은결을 도도네.
가슴엔 듯 또 핏줄엔 듯
마음이 도른도른 숨어있는 곳
내 마음의 어딘 듯 한편에 끝없는
강물이 흐르네.

김영랑,「끝없는 강물이 흐르네」

모란, 강진 김영랑생가, 2015. 05. 02

1903년
전라남도 강진 출생
1917년
휘문의숙 입학
1919년
구두 속에 독립선언문을 숨기고
강진으로 내려옴
1920년
일본 아오야마학원 중등부 입학
1930년
『시문학』 창간호에
「동백잎에 빛나는 마음」 등 작품 게재
1934년
『문학』 창간호에
「모란이 피기까지는」 발표
1935년
시문학사에서 『영랑시집』 발간
1949년
공보처 출판국장 활동.
『영랑시선』 발간
1950년
한국전쟁 중 총상으로 사망

김 영 랑 돌담에 속삭이는
햇발같이

시를 닮은 숲

신록의 계절이다. 득달같이 달려드는 여름은 이내 봄을 집어삼킬 것
같다. 여행지는 서울에서 약 380킬로미터 떨어진 곳, 전라남도 강진
이다. 목적지에 도착할 무렵, 너른 들판 위 생경한 모습에 눈길이 쏠
렸다. 적당한 간격을 사이에 두고 조성된 촘촘한 가로수길이었다. 나
무 사이에 틈이 있어 다행이었다. 모든 면면에 나무가 가득했다면, 답
답함에 숨통이 조여왔을 것이다. 날숨을 틈 안에 남겨두고 새로이 호
흡했다. 우연히 만난 가로수길은 시와 닮았다. 시는 여백에 의미를 남
겨두며 이야기를 써 내려간다. 시인을 만나러 온 여행이었다. 강진은
영랑 김윤식 시인의 고향이다.

김영랑 시인은 1903년 지주의 장남으로 태어나, 1919년 3·1운동이
일어나자 자신의 구두 안창에 독립선언문을 숨겨 강진으로 내려왔

너른 들판 위, 적당한 간격을
사이에 두고 조성된 촘촘한
가로수길이 있었다. 나무 사이의
틈은 시의 여백과 닮았다.

다. 그는 고향에서 독립운동(강진4·4운동)을 주도하다가 일본 경찰에 체포되어, 6개월간의 옥고를 치렀다. 김영랑 시인은 1930년 『시문학』 창간호에 작품을 발표하면서 문단에 등장하였다. 그는 일본식 성명 강요와 신사참배를 거부하는 저항 자세를 보여주었고, 광복 후 민족운동에 참가하는 등 활발히 활동했다.

김영랑 시인의 생가는 강진군청 뒷산 초입에 있다. 시인은 생애 87편의 시를 남겼다. 해방 이후 창작된 후기 시 몇 편을 제외하고는 거의 모든 작품이 강진에서 탄생했다. 그의 시는 향토성이 짙다. 영랑은 방언이나 향토어, 고어를 활용하여 시를 지었고, 새로운 시어를 창조하기도 하였다. 시인에 의해 만들어진 독특한 어감의 시어들은 서로 조화를 이루어 음악적인 리듬감을 살린다. 그의 시는 영롱하다. 평생의 동료였던 용아 박용철 시인은 그의 시를 두고 '순수감각의 절정'이라 극찬하기도 했다. 영랑의 대표작은 단연 「모란이 피기까지는」일 것이다. 모란은 5월 초, 가지 끝에서 피는 15~20센티미터 지름의 꽃으로, 강진은 이 시기에 영랑의 시심을 기억하고, 문학 업적을 기리기 위하여 '영랑문학제'를 개최한다.

2015년 5월 1일부터 2일까지 제12회 영랑문학제가 열렸다. 찾아간

날은 문학제 둘째 날, 예비 문학도의 감수성을 확인하는 '전국 영랑 백일장 대회'가 한창이었다. 생가는 인기척으로 가득했다. 그들은 자신의 이야기를 원고지에 꾹꾹 눌러 담았다. 참새처럼 나란히 앉아 연신 샤프심을 뽑아내며 글을 쓰고, 분홍색 지우개 똥을 털어내는 모습이 사뭇 진지했다. 그 모습에 집안 곳곳을 돌아다니며 시를 외던 김영랑 시인이 겹쳐졌다. 영랑 생가는 가족들의 고증으로 1993년에 복원되었다. 문간채를 지나 본채로 들어서니 정면 5칸, 측면 2칸의 초가집이 고즈넉하게 자리하고 있다. 본채 왼쪽의 사랑채는 영랑의 집필실이었다. 사랑채 툇마루에 앉아 시인의 시를 곱씹었다. 초가집 뒤편으로 들어선 대밭이 싱그럽다.

이상이 꽃 피는 날

생가에는 모두 여섯 개의 시비가 있다. 시비는 시가 읊어진 공간에 각각 세워졌다. 「돌담에 속삭이는 햇발」은 초입의 돌담에서 지어졌나 보다. 그 앞에 앉았다. 영랑도 이 자리에 앉아 시를 썼을지 모른다. 돌담에, 발끝에, 그리고 초가지붕 위에 햇볕이 어룽거렸다. 사랑채 뒤편에는 수령 300여 년된 동백나무가 위풍을 자랑하고 있다. 시 「동백닢

매년 5월이 되면, 강진에서는
영랑문학제를 개최한다. 영랑 생가에
참새처럼 나란히 앉아 자신의 이야기를
원고지에 꾹꾹 눌러 담는 아이들의
모습이 사뭇 진지했다.

모란이 떨어진 빈자리를 마음에
담기로 했다. 시처럼, 모란이
피기까지의 기다림을 다시 시작했다.

에 빛나는 마음」은『시문학』창간호 첫 페이지에 실린 창작물로, 시문학파 김영랑 시인의 탄생을 알린 최초의 작품이다. 소리 내어 읽는 아이들의 목소리가 배경 음악으로 깔리며, 가슴에 향긋한 시향이 퍼졌다.

1934년 봄, 영랑은『문학』지 제3호에「모란이 피기까지는」을 발표했다. 정성 들여 가꾼 수많은 모란과 그 꽃이 피기를 기다리는 오월. 영랑에게 있어 모란이 피는 봄의 의미는 일제강점기 지식인들이 느꼈던 좌절감에서 벗어나, 바라던 세상이 꽃 피는 날이었다. 영랑 생가의 모란은 벌써 여름옷을 입고 있었다. 만개한 자태를 기대했지만 조금 늦은 모양이다. 바닥에 떨어진 자색의 모란 꽃잎조차 시들기 시작했다. 모란이 떨어진 빈자리를 마음에 담기로 했다. 시처럼, 모란이 피기까지의 기다림을 다시 시작했다.

생가 맞은편에는 시문학파기념관이 있다. 기념관 1층에는 도서관과 연구실이 있고, 2층에는 시문학 전시실과 북 카페, 쉼터 등이 있다. 한 사람의 문학인을 기리는 문학관은 많지만, 문파를 기념하는 공간은 이곳이 최초다. 영랑의 시작 활동은 시문학파와 매우 깊은 관계를 맺고 있다. 그는『시문학』창간호에 13편의 시를 발표하였으며, 제2호

에 9편의 시, 그리고 제3호에 7편의 시를 실었다.『시문학』지는 영랑에게 시인으로서의 길을 열어주었고, 나아가 스스로의 위치를 정립할 수 있는 발판이 되어 주었다.

『시문학』지는 1930년 3월 창간하여 그 해 5월 제2호, 익년 10월 제3호를 끝으로 종간되었다.『시문학』에 작품을 게재한 시인들은 김영랑, 박용철, 정지용, 이하윤, 정인보, 신석정 시인 등이다. 문학관 출구 쪽에는 '시인의 전당 코너'가 마련되어 있는데, 시문학파 시인들의 사진과 유품·친필·저서 등을 전시해 놓았다. 전시실의 규모는 작지만, 한국 현대 시사의 흐름과『시문학』에 대한 읽을거리가 풍성하다.

공백이 많은 여행

시문학파기념관과 영랑 생가 사잇길로 올랐다. 오르막의 끝, 강진 신교육의 발상지인 금서당에 다다랐다. 이곳은 영랑의 주도하에 200여 명의 졸업생·재학생이 모여 독립만세를 외쳤던 역사적 장소이기도 하다. 1950년 이후, 완향 김영렬 화백은 반쯤 부서진 금서당을 직접 보수하여 본인의 작업실로 이용했다. 언덕에서 고개를 들면 느릿하게 흐르는 산세와 멀리 잔물결 일렁이는 강진이 바라다보인다.

얼굴의 주근깨가 도드라졌다. 잠시 멈추었던 일상의 시계를 돌려야 할 때다. 여행은 한 걸음 물러나 일상을 돌아보는 경험이다. 그러나 강진은 공백이 많았던 여행지였기에, 반대로 여행지를 돌아보기로 했다. 서울로 올라와 죽지(竹紙)를 펼쳤고, 비어있는 공간을 마주했다. 품어 온 모란의 공백을 붓끝에 실어 내렸다. 이듬해의 모란을 기다린다. 그때는 그 질박한 아름다움을 보고 돌아와, 생생한 풋향기를 종이에 가득 담아야겠다.

「오—매 단풍 들것네」
장광에 골 붉은 감잎 날러오아
누이는 놀란 듯이 치어다 보며
「오—매 단풍 들것네」

추석이 내일 모레 기둘리니
바람이 자지어서 걱정이리
누이의 마음아 나를 보아라
「오—매 단풍 들것네」

김영랑, 「누이의 마음아 나를 보아라」

생가에는 여섯 개의 시비가 있다.
시가 읊어진 공간에 시비가 세워졌다.

영랑의 시작 활동은 시문학파와
매우 깊은 관계를 맺고 있다.
그는 『시문학』 창간호에 13편의 시를
발표하였으며, 제2호에 9편의 시, 그리고
제3호에 7편의 시를 실었다.

외씨 버선길, 영양 지훈문학관, 2014. 07. 06

꽃이 지기로소니
바람을 탓하랴

주렴 밖에 성긴 별이
하나 둘 스러지고

귀촉도 울음 뒤에
머언 산이 다가서다 조 지 훈 , 「 낙 화 」 중

1920년
경상북도 영양 출생
1939년
문예지『문장』에 시「고풍의상」발표
1939년
『문장』에 시「승무」발표
1940년
『문장』에 시「봉황수」발표
1942년
조선어학회『큰사전』
편찬위원으로 활동
1946년
박목월, 박두진 시인과 함께
『청록집』발간
1952년
첫 시집『풀잎단장』발간
1956년
시집『조지훈 시선』발간
1947년
고려대학교 교수로 재직
1968년
지병인 기관지천식으로 작고

조 지 훈

곱아라 고아라
진정
아름다운지고

신선이 머문 바위

'무엇 때문에 사는가'. 누군가 내게 물었다. 우물쭈물 입을 떼려다 결국 윗입술을 물었다. 목적을 찾으려 했지만 아직 헤매는 게 사실이다. 소란스러운 여름. 하필이면 떠나기로 마음먹은 날이 장마의 시작이다. 하는 수 없이 며칠 미루었더니 몸이 간지러워 가만히 있을 수 없었다. 괜히 방을 뒤집고, 소설책을 넘겼다. 장마가 어느 정도 지나간 무렵 길을 나섰다. 아직 가는 비가 내렸지만, 촉촉한 흙 내음과 회색의 하늘은 낭만적이기만 했다.

영양군은 경상북도 내에서도 해발이 가장 높은 곳으로, 경북 북부의 3대 오지(봉화, 영양, 청송) 중 한 곳이다. 영양의 고추 사랑은 엄청났다. 가로등에 달린 앙증맞은 빨간 고추는 흐린 하늘 덕분인지 유독 돋보였다. 마을버스를 타고 약 20분을 달려 선바위에 도착했다 무학관

과는 정반대에 위치한 곳이었지만, 선바위에 관한 설화를 읽었기에 그 정경을 눈으로 보고 싶었다.

'운룡지에 지룡의 아들인 '아룡'과 '자룡' 형제가 있었다. 그들이 역모를 꾀하여 반란을 일으키자 남이장군이 물리쳤다. 그는 도적의 무리가 다시 일어날 것 같아서 큰 칼로 산맥을 잘라 물길을 돌렸고, 반란을 잠재웠다. 남이장군이 물길을 돌린 마지막 흔적이 선바위다'.

여섯 살쯤 되었을까, 한 여자아이가 눈을 굴리며 물었다. "바위에 선이 많아서 선바위에요?" 얼핏 보니 바위 표면에 늘어진 수직선이 뚜렷했다. 아이 엄마는 저 멀리서 카메라 셔터를 누르고 있었다. 신선 바위라서 선바위라는 이름이 붙었다고 말했더니 이내 엄마에게 쪼르르 달려 갔다. 선바위로 향하며 생각 없이 내디딘 길은 '외씨버선길'이란 이름 이 붙어 있다. 길 이름은 조지훈 시인의 시 「승무」에서 따왔다. 전체 구 간이 나와있는 지도를 보면 언뜻 버선의 선 모양을 닮기도 했다. 외씨 버선길은 청송에서 영양까지 170킬로미터 정도이고, 총 13구간으로 나뉘어있다.

지도를 따라 꽤 오랜 시간 걷다 보니 서석지에 도착했다. 서석지는 광

서석지 입구에는 400년 된
은행나무가 손님을 맞이하고 있었다.
연못을 가득 덮고 있는 커다란 연잎과
분홍의 연꽃 위에는 빗방울이 고였다.
기의 집 한 채와 연못, 돌담, 그리고
물똥이 전부였다.

해군 5년에 정영방 선생이 만든 연못으로, 소쇄원(담양), 세연정(완도)과 함께 조선시대 3대 민간 연못 정원으로 선정되었다. 서석지 입구에는 400년 된 은행나무가 손님을 맞이하고 있었다. 연못을 가득 덮고 있는 커다란 연잎과 분홍의 연꽃 위에는 빗방울이 고였다. 기와집 한 채와 연못, 돌담, 그리고 물뚱이 전부였다.

택시를 탔다. 서울로 가는 막차가 네 시쯤 있었기 때문에 주실마을까지 서둘러 가야 했다. 약 삼십 분 후, 목적지를 알리는 안내판이 나왔다. 마을 입구인 '주실쑤'에 내려 걸었다. 주실마을은 '시인의 숲', 일명 주실쑤라 불리는 보호숲에 가려져 있기 때문에 외부에서 보이지 않는다.

길을 따라 들어갔다. 여유로움이 어울리는 동네다. 마을은 산으로 둘러싸여 있고, 고추 밭은 넓고 깔끔하게 정돈되어 있다. 풍수지리에 대한 주실마을 사람들의 믿음은 이전부터 남달랐다고 전해진다. 주실에는 옛부터 마을 전체를 통틀어 우물이 하나뿐이었다. 그 이유는 주실이 배 모양의 지형이라 우물을 파면 배 밑바닥에 구멍이 뚫린다고 믿었기 때문이다. 주민들은 구멍이 뚫리면 배가 침몰하는 것처럼 우물을 파면 동네에 인물이 안 나온다고 믿었다. 현재까지도 마을에는 우물이 없고, 50리나 떨어진 곳에 수도 파이프를 연결하여 식수를 해

결한다. 주실마을에 있는 가장 큰 기와집으로 향했다. 청록파 시인이
자 지조론의 학자인 시인 조지훈을 기리기 위해 건립된 문학관이다.
문학관 안에는 그의 대표 시「승무」가 흘렀다.

얇은 사 하이얀 고깔은
고이 접어서 나빌레라

파르라니 깎은머리
박사고깔에 감추우고
두 볼에 흐르는 빛이
정작으로 고와서 서러워라

빈 대에 황촉불이 말없이 녹는 밤에
오동잎 잎새마다 달이 지는데

소매는 길어서 하늘은 넓고
돌아설듯 날아가며 사뿐히 접어올린 외씨 버선이여

까만 눈동자 살포시 들어
먼 하늘 한 개 별빛에 모두오고

복사꽃 고운 뺨에 아롱질듯 두 방울이여

세사에 시달려도 번뇌는 별빛이라

휘어져 감기우고 다시 접어 뻗는 손이

깊은 마음속 거룩한 합장인양 하고

이 밤사 귀또리도 지새우는 삼경인데

얇은 사 하이얀 고깔은 고이 접어서 나빌레라

조지훈, 「승무」

서정적이거나 정의롭거나

조지훈 시인은 어린 시절부터 동화를 창작하며 놀았고, 당시의 소년들로서는 접하기 어려웠던 『피터팬』, 『행복한 왕자』를 읽으면서 서구의 문화를 학습했다. 열한 살에는 형 세림과 함께 '소년회'를 조직, 문집 『꽃탑』을 펴냈다. 1939년, 그는 『문장』지에 「고풍의상」을 발표하며 문단에 데뷔하였다. 정식으로 등단하려면 3회 추천이 필요하였고, 조지훈 시인은 열 한 달에 걸쳐 「승무」와 「봉황수」를 지었다.

청록파 세 사람(박두진·조지훈·박목월 시인)은 모두 정지용 시인

의 추천으로 『문장』지에 등단했다. 1946년 세 사람은 합동 시집 『청록집』을 냈고, 그 뒤로 '청록파'라 불렸다. 『청록집』은 현대 문학사에서 본격적으로 자연을 노래한 시집이다. 당시 유행하던 도시적 감성이나 정치적 목적을 읊는 시가 아닌, 자연으로 돌아가는 순수 서정시를 담았다.

광복 후, 시인은 시 창작 및 사회 활동에 적극 참여하였다. 그러나 1950년 6·25 동란이 일어나면서 그의 가족은 참변을 당하였고, 시련은 그에게 시에 대한 열망을 앗아갔다. 그는 새로운 시를 창작하는 작업보다는 이미 발표된 자신의 시들을 펜으로 정서(正書)하면서 스스로를 위로했다.

조지훈 시인은 지사로서도 많은 존경을 받았다. 그는 시인이면서도 『우리말 큰사전』의 편찬을 돕는 등 민족문화운동에 관심을 가졌고, 불의와 부정에 맞서 어두운 사회 현실을 매섭게 비판하였다. 당시 과거의 친일파들은 지난날의 잘못에 대한 뉘우침 없이 정치 일선에 나섰고, 지도자들마저 신념이나 지조 없이 시대 상황에 따라 변절을 일삼았다. 시인은 이러한 세태를 냉정하게 비판하며 『지조론』을 발표했다.

시인은 고전적인 풍물을 소재로 민족정서를 노래했다. 조지훈 시인의

시에는 향(香)내가 난다. 잊혀지는 것에 대한 아쉬움을 지극히 동양적으로 그려낸 덕일까. 그의 시는 한국의 전통미를 온전히 담고 있다.

문학관에는 시인이 생전에 사용했던 여러 유품이 전시되어 있다. 30대 중반에 착용한 검은색 모자와 가죽 장갑, 40대에 사용했던 부채, 행사 때 주로 사용하던 넥타이와 안경 등을 보니, 그는 꽤 멋쟁이였던 모양이다. 한쪽 벽면에 시인의 삶을 보여주는 백 개의 사진이 걸려있고, 맞은편에는 투병 중에 여동생과 함께 낭송했다는 시「낙화」가 흘러나온다. 시인의 육성을 듣고, 문턱을 넘었다.

모두에게 쉼터를 내준 영양

멈췄던 비가 다시 떨어졌다. 우산을 쓰기에는 애매한, 얄따란 빗방울이다. 가방으로 머리를 감싸고 시인이 태어난 호은종택으로 향했다. 호은공 조전 선생이 매방산에 올라가 매를 날렸고, 그 새가 앉은 자리에 집을 지었다고 전해지는 곳이다. 호은종택에는 대대로 내려오는 '삼불차'가 있다. 세 가지를 빌리지 않는다는 뜻으로, 첫째는 재불차(재물을 다른 사람에게 빌리지 않는다), 둘째는 인불차(사람을 빌리지 않는다), 셋째는 문불차(문장을 빌리지 않는다)다. 이러한 삼불의

조지훈 시인은 고전적인 풍물을 소재로
민족정서를 노래했다.
소시훈 시인의 시에는 향(香)내가 난다.
잊혀지는 것에 대한 아쉬움을 온전히 담고 있다.

정신은 수백 년 전통으로 내려오면서 주실 조씨들로 하여금 언제나 당당하게 인생을 살도록 하는 힘으로 작용했다고 한다.

호은종택과 문학관 뒤편에 지훈시공원이 있다. 산골짜기 지형을 그대로 활용하여 조성한 공원에는 시인의 동상과 함께 시비 27편이 세워져 있다. 한 작품씩 감상하며 나무계단을 따라가면 쉼터와 자그마한 공연장이 나온다.

주실마을을 뒤로 하니 입구였던 마을길이 출구로 바뀌어 있었다. 마지막으로 들른 곳은 월록서당이었다. 조지훈 시인은 혜화전문학교에 입학하기까지 영양보통학교에 몇 년 다닌 것을 제외하고는 정규교육을 받지 않았다. 이는 한학자였던 할아버지가 일제의 교육을 탐탁하게 여기지 않았고, 그가 선대의 가학을 이어받아 가문을 지키길 바랐기 때문이었다. 그는 이곳에서 한학·조선어·수신·역사 등의 과목을 공부하였다. 서당의 계단과 대청마루 사이의 턱이 무척 벌어져 있었다. 다리에 힘을 잔뜩 주고, 심호흡을 한 뒤에, 펄쩍 뛰어올랐을 시인의 모습이 그려졌다.

영양은 모두에게 쉼터를 내어준다. 너무도 외진 곳에 있어 당연한 영양의 적요를 방해하고 싶지 않았다. 필요하지 않은 말을 삼갔더니 입

에서 단내가 나는 것 같았다. 궁금한 시를 읽고, 실컷 걷는 것만으로도 충분했다. 버스가 일찍 끊기는 게 아쉬웠으나 곧, 그 덕에 넉넉한 유람을 할 수 있었겠다 싶다.

호은종택과 문학관 뒤편에 지훈시공원이 있다.
시인의 동상과 함께 시비 27편이 세워져 있다.

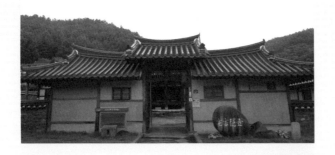

문학관에 전시된
시인의 유품들을 보니,
생전에 꽤 멋쟁이였던 것 같나.

소설가의
집으로
김유정
채만식
이효석
이청준
심훈
황순원

동백꽃, 춘천 김유정문학촌, 2013. 04. 23

"닭 죽은 건 염려 마라. 내 안 이를 테니"
그리고 뭣에 떠다밀렸는지 나의 어깨를 짚은 채
그대로 픽 쓰러진다.
그 바람에 나의 몸둥이도 겹쳐서 쓰러지며
한창 피어 퍼드러진
노란 동백꽃 속으로 폭 파묻혀 버렸다.
알싸한 그리고 향긋한 그 내음새에
나는 땅이 꺼지는 듯이
왼 정신이 고만 아찔하였다. 김유정, 「동백꽃」중

1908년
춘천 실레마을 출생
1933년
잡지『제일선』에「산골나그네」,
『신여성』에「총각과 맹꽁이」발표
1935년
『조선일보』 신춘문예에
소설「소낙비」당선
1935년
『조선중앙일보』에
소설「노다지」가작 입선
1935년
잡지『조광』에 단편소설
「봄봄」발표
1936년
잡지『조광』에 단편소설
「동백꽃」발표
1937년
폐결핵으로 요절

김유정 알싸한 그리고
 향긋한

작가의 도시

봄이 떠나고 있다. 가지만 앙상하던 나무에는 연분홍의 꽃이 흐드러지게 피다가 이내 푸른 잎이 무성하게 자라났고, 태양은 벌써 여름을 준비하는 듯 제 몸을 데우고 있었다. 주어진 다른 일에 정신이 팔린 사이, 봄은 환영받지 못한 채 스쳐 지나가는 중이었다. 봄의 심술이 깊어지기 전에 다시 한창의 봄을 만나러 가야 했다.

여행을 떠나는 화요일, 지난밤까지 화창했던 날씨가 갑자기 흐렸다. 빨아 놓은 운동화를 밀어두고 익숙한 신발을 신었다. 약 한 시간가량 기차를 타고 도착한 김유정역은 한산했다. 과거에 신남역이었던 이곳은, 춘천 출신인 김유정 작가를 기념하기 위하여 2004년 역명을 바꾸었다. 진지하게 쓴 궁서체, '김유정역'이 도리어 재미있다.

현재의 역사를 벗어나 조금 걷다 보면, 구 김유정역(신남역)이 보인

다. 좁은 역 안에 열차시간표와 운임표, 포스터 등이 남아 있어, 왁자지껄했을 과거 신남역의 모습이 절로 연상된다. 좁은 철길 틈새에 식물이 자랐다. 운행하지 않는 열차의 노선이라는 것을 몸소 보여주는 모양이다. 녹이 슨 기찻길은 저 멀리 기와 형태를 빌려 만든 현재의 김유정역과 대비된다. 구 역사에서 길을 건너면 곧 김유정문학촌이다. '문학촌'. 유독 이곳만 촌(村)의 개념을 갖고 있다. 마을 전체가 김유정 문학의 산실이기 때문이다.

농촌과 도시의 밑바닥을 그리다

김유정 작가는 안타까운 삶을 살았다. 1908년 춘천 실레마을에서 태어난 후 서울로 올라간 그는 일찍이 부모님을 여의었고, 실연과 학교 제적 등 굴곡을 겪었다. 결국 작가는 춘천으로 귀향했고, 학교가 없는 실레마을에 금병의숙을 지어 야학을 하는 등 농촌계몽활동을 벌였다. 1930년대 궁핍한 농촌 현실을 체험한 것도 그때였다. 몇 년 후 다시 서울로 올라간 김유정 작가는 농촌 사람들의 삶을 희화적인 소설로 묘사하기 시작했다. 그는 등단 이후 폐결핵과 치질이 악화되는 등 최악의 환경에 처했지만, 경제적으로 어려워 글쓰기를 멈출 수 없

었다. 병석에서 무리한 결과, 김유정 작가는 1937년 29세의 젊은 나이로 세상을 떠났다.

김유정 작가의 단편소설들은 한 편의 재미있는 영화 같다. 그는 소설을 통해 이야기하고자 하는 대상의 결함과 비리를 드러낸다. 그렇지만 소설 속, 비판을 받을 만한 인물들이 마냥 밉지만은 않다. 작가가 대상을 한층 넓고 깊게 통찰하면서 동정으로 감싸기 때문이다. 또한, 그의 감칠맛 나는 속어 사용이 슬픈 이야기를 천연덕스럽게 들려준다.「봄봄」,「동백꽃」,「노다지」,「산골 나그네」 등을 직접 만나기 위해 기념관을 나왔다. 밖으로 나오니 소설「봄봄」과「동백꽃」의 등장인물이 서 있다. 동상은 사람의 평균 체구와 비슷하게 만들어졌고, 꽤 익살스러운 표정을 지녔다. 덕분에 장면의 분위기가 그대로 느껴진다.

기념전시관 옆에 작가의 생가가 있다. 생가는 김유정 작가의 조카 김영수 씨와 마을 주빈의 증언, 고증을 거쳐 2002년에 복원되었다. 생가는 굉장히 독특하다. 'ㅁ'자 구조이며, 기와집 골격에 초가를 얹어 언뜻 보면 초가집처럼 보인다. 이렇게 집이 독특했던 이유는 가난한 사람들이 많던 시절, 외부 사람에게 집의 내부를 숨기고 동시에 바깥의 위협으로부터 가족을 보호하기 위해서였다고 전해진다.

김유정 작가의 생가는 독특하게
'ㅁ'자 구조로 되어 있다.
외부 사람에게 집의 내부를 숨기고,
바깥의 위협으로부터
보호하기 위해서였다.

이야기를 따라 걷다

실레마을은 김유정 작가의 소설 12편에 등장하는 인물들이 실제로 살던 장소이다. '문학촌' 명성에 걸맞게, 마을 둘레에는 소설의 장면을 따라 걸을 수 있는 실레이야기길이 조성되어 있다. 단순 산책로가 아니었다. 길은 깊은 산속까지 뻗어 있었고, 약 한 시간 반이 걸렸다. 빽빽하게 서 있는 잣나무 사이로 상쾌한 공기가 흘렀다. 생각지 못한 산림욕이었다. 그것도 잠시, 곧 꼿꼿한 수림(나무숲)이 주는 중압감에 고개를 떨구었다. 땅으로 시선을 돌리니 올망졸망한 야생화가 피었다. 별 욕심 없이 작게 자라난 식물이다. 본인의 얄팍한 그늘로는 시원함을 주지 못할 것을 아는지, 반짝 미(美)를 선보이고는 금세 스러진다. 실레이야기길에서 찾은 우리나라 토종 야생화, 남산제비꽃과 흰 민들레는 평소 내가 알던 그것들과 다른 고매함을 지녔다. 실레이야기길에 늦은 봄이 있었나.

이야기길 곳곳에 동백꽃(생강나무)이 심어져 있다. 그러나 꽃이 저문 흔적뿐이었다. 동백꽃은 초봄에 피어난다. 그걸 알지 못한 어수룩함 때문에 깊은 봄에야 찾아왔다. 땅을 뒹구는 꽃잎이라도 있으면 그 꽃이라도 볼 터인데, 하는 수 없이 다음을 기약했다. 소설에 등장하는

동백꽃은 노랗다. 많은 사람이 '동백꽃'이란 단어로 자연스레 연상하는 그 빨간 꽃이 아니다. 학술명으로는 생강나무라 하는데 강원도 지방에서는 동백꽃, 동박꽃, 개동백으로 부른다. 실레이야기길 정상에는 김유정문학촌을 한눈에 바라볼 수 있는 전망대가 있다. 마을의 한적한 여유로움이 그 높은 곳까지 전해진다. 길의 끝자락에는 「봄봄」의 배경 장소가 있다.

김유정 문학촌에서 농익은 봄을 만났다. 춘천은 알싸한 나무와 향긋한 야생화의 향내가 늦게까지 뿜어 나오는 곳이다. 점순이와 키를 재보고, '나' 몰래 닭싸움을 시키며 봄을 만났고, 작별했다. 운 좋게 봄비를 만났다. 마른 땅에 봄비가 스며들면, 이윽고 새로운 풍광이 펼쳐질 것이다. 변덕이 심한 봄을 그만 떠나 보내기로 했다.

춘천에서 만난 동백꽃(생강나무)은 노랗다.
깊은 봄이라 아쉽게도 꽃이 거의 져 있었다.

실레이야기길 정상에는 김유정문학촌을
한눈에 바라볼 수 있는 전망대가 있다. 마을의
한적한 여유로움이 그 높은 곳까지 전해진다.

김유정 작가의 단편소설들은 한 편의
재미있는 영화 같다. 그는 소설을 통해
이야기하고자 하는 대상의 결함과 비리를
드러낸다. 그렇지만 소설 속, 비판을 받을
만한 인물들이 마냥 밉지만은 않다.

실레마을 전체가
김유정 문학의 산실이기 때문에
'김유정문학촌'으로 불린다.

마을 둘레에는 소설의 장면을
따라 걸을 수 있는 실레이야기길이
조성되어 있다.

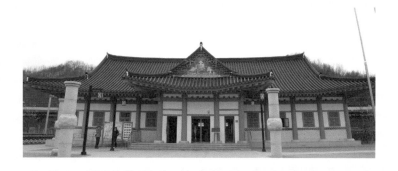

원래 신남역이었던 이 역은 2004년,
한국 철도 사상 최초로 사람의 이름을 딴
'김유정역'으로 만들어졌다.

이렇게 에두르고 휘돌아 멀리 흘러온 물이,
마침내 황해 바다에다가 깨어진 꿈이고
무엇이고 탁류째 얼러 좌르르 쏟아져 버리면서
강은 다하고, 강이 다하는 남쪽 언덕으로
대처(大處: 시가지) 하나가 올라 앉았다.
이것이 군산이라는 항구요.
이야기는 예서부터 실마리가 풀린다. 채 만 식 ,「탁 류」중

1902년
전라북도 군산 출생
1929년
잡지『개벽사』에 입사. 잡지『별건곤』,
『혜성』,『제일선』등 편집
1924년
『조선문단』에 단편「세 길로」로 등단
1933년
『조선일보』에 장편 소설
『인형의 집을 찾아서』연재
1934년
단편 소설「레디메이드인생」발표
1937-1938년
『조선일보』에 장편 소설
『탁류』연재
1938년
잡지『조광』에 장편소설
『태평천하』연재
1948년
『민족의 죄인』을 통해
스스로의 친일 행위 비판
1950년
한국전쟁 2주 전에 폐질환으로 작고

채 만 식

이것이
군산이라는
항구요

불란서 백작

완연한 가을이었다. 하늘은 지금껏 선보였던 것보다 더 높고 푸른 본
인의 모습을 내보였다. 청량한 하늘을 배경으로 희디 흰 구름이 수놓
아졌다. 따갑게 쏘아대던 햇볕을 보상하려는지 바람마저 선선했다. 소
리 없이 성큼 다가온 가을에 군산으로 향했다. 서울에서 군산까지 버
스로 약 두 시간 반이 걸렸다. 5층이 채 되지 않는 낮은 건물 사이로 고
인 바다가 드러났다. 가까이 갈수록 드넓은 바다에서 나는 것보다 더
찐 냄새가 코를 때렸다. 역동하는 건 새들의 날갯짓뿐이었다. 참새가
방앗간을 그냥 지날 순 없었다. 유명하다는 빵집에 들러 단팥빵을 샀
고, 한 입 베어 물었다. 살짝 기분 좋아진 마음으로 군산의 가장자리에
있는 채만식문학관으로 향했다. 버스를 타고 약 30분 뒤 문학관에 도
착했다. 하얀 외벽에 달린 오래된 스피커에서 클래식 음악이 흘렀다.

백릉 채만식 작가는 1902년 전북 옥구군 임피면 읍내리에서 태어났다. 1910년, 경술국치로 일본의 무단통치가 시작되었고, 그는 어수선한 환경 속에서 유소년기를 보냈다. 1918년 일반학교를 졸업하고 3월에 서울 중앙고등보통학교에 입학했다. 졸업 후 일본 와세다대학 부속 제일와세다학원 문과에 진학하였지만, 1923년 일본의 관동대지진으로 학업을 중단했다. 귀국 후에는 사립학교 교원과 『동아일보』기자로 근무하다가 퇴사하여 향리(고향)에 머물렀다.

채만식 작가는 춘원 이광수 작가의 추천으로 『조선문단』(1924)지에 단편「세 길로」를 발표하면서 문단에 등장했다. 문학적 전성기는 단편소설「레디메이드 인생」을 발표한 1934년이었다. 소설의 풍자성은 1937년에 쓴 『탁류』에 이르러 절정에 달했고, 이후 『치숙』(1938),『태평천하』(1938) 등의 작품을 연이어 발표했다. 1939년부터 광복까지 친일적인 작품을 쓰기도 했으나, 광복 직후에는「민족의 죄인」,「역로」를 통해 일제 말기 지식인의 친일 행위를 스스로 비판하였다.

그는 1950년 한국전쟁 발생 2주 전에 폐질환으로 별세했다. 채만식 작가는 주변에서 '불란서 백작'이라고 불렸다고 한다. 돈은 없었지만 감색 상의에 회색 바지를 깨끗이 입고, 모자까지 쓰고 다녀 붙여진

별명이었다. 불란서 백작은 장·단편 소설 약 300편, 동화나 수필까지 포함해서 총 1천여 편이 넘는 작품을 남긴 다작의 작가였다.

불안한 시대를 풍자하다

문학관 1층에 작가의 작품과 유품 등이 전시되어 있다. 한쪽에는 서재를 재현해 놓았는데, 글을 쓰고 있는 그의 모습이 인상적이다. 원고를 쓰다 찢어 구겨버린, 아무 곳에나 휙 던져놓은 종이 조각이 눈에 들어왔다. 채만식 작가의 초기 작품 원고는 맞춤법과 띄어쓰기가 형편없고 악필이었다고 한다. 그러나 꾸준한 집필 끝에 점차 나아져『탁류』의 원고는 거의 완벽한 달필을 보였다고 전해진다.

2층으로 오르는 계단에는 작가의 연보가 나열되어 있다. 한 계단씩 오르며 그의 삶을 짚었다. 2층 전시실에서는 여러 체험을 할 수 있다. 마련된 책상에 앉았다. 작가의「레디메이드 인생」이 제각기 다른 필체로 원고지에 적혀 있었다. 앞사람이 쓴 문장을 이어서 쓰고, 그 문장이 끝난 부분에 본인의 서명을 남기면 된다. 잉크가 찍힌 펜촉이 꽤 오랜 시간 서걱댔다.

『탁류』는 1937년 10월 12일부터 1938년 5월 17일까지 198회에 걸쳐

『조선일보』에 연재된 소설이다. 작가는 식민지 시대의 혼탁한 물결에 휩쓸려 무너지는 한 가족과 그 주변 인물들의 모습을 통해 당시 사회의 어두운 세태를 묘사했다. 주인공 초봉은 어려운 현실에 맞서지 못하고 수동적으로 끌려 다니다 스스로 자신의 삶을 깎아 내리는 불운한 여인이다. 『탁류』는 식민지시대 조선인의 삶을 사실적으로 그려냈다는 평가를 받는다. 군산은 일제강점기에 호남의 쌀이 일본으로 실려나가던 주요 항구였다. 소설 속 '탁류'는 군산의 '금강'으로부터 시작한다. '맑고 깨끗한 금강의 물줄기가 군산항에 이르면서 탁한 물로 변하더니 조수까지 그득하니 벅차고 강 너비가 훨씬 퍼진 게 제법 양양하다'는 작품 서두는 황폐화되어가는 조선을 상징적으로 그려낸 것으로 보인다. 작가는 소설을 통해 미두장, 군산은행, 째보선창, 제중당 약국, 군산 정거장, 군산역 광장 등 실감나는 지명을 거론하면서 군산을 비극적 무대로 그려 놓았다. 작가의 배경지에 대한 구체적인 서술 덕분에 군산은 한국 근대사의 생생한 현장으로 남게 되었다.

옛 흔적을 밟는 길

금강을 따라 한 시간 가량 걸었나 보다. 경암동 철길마을에 도착했

빨간 고추 말리기, 군산 째빈식문학관, 2013.08.22

금강을 따라 걷다 보니, 경암동 철길마을에 도착했다.
옛날 그대로의 마을만 두고 주변은 빠르게 변했다.
덕분에 철길마을은 시간이 잠시 멈춰버린 공간 같다.

다. 여전히 사람이 사는 마을이다. "오늘 비 온다던디 왜 안 온당가?" 발소리가 들리자 밖으로 나오신 할머니께서 물으셨다. '곧 비가 올 것 같다'는 소식을 전했더니, 이내 널어놓은 고추를 들여놓았다. 늘어진 빨래와 고추 말리는 평상, 이곳은 사람 사는 냄새가 흠뻑 났다. 빗방울이 떨어졌다. 철길마을 위로 시선을 두면 넓게 자리한 아파트 단지다. 옛날 그대로의 마을만 두고 주변은 빠르게 변했다. 덕분에 철길마을은 시간이 잠시 멈춰버린 공간 같다.

빗발은 쉽게 사그라지지 않았다. 젖어가는 땅에 군산의 슬픔이 샘솟았다. 철길을 때리는 빗소리는 날카로웠다. 삐쭉 나온 슬레이트 지붕 아래 한참 동안 발걸음이 멎어있었다. 마침내 소낙비가 그쳤고, 군산 도보여행을 시작했다. 군산은 '자연·생태·역사를 아우르는 도보 여행'이라는 모토로 '군산 구불길'을 만들었다. 구불길은 구부러지고 수풀이 우거진 길을 여유롭게 걷는, 오랫동안 머무르고 싶은 이야기가 있는 길을 뜻한다. 길은 비단강길, 달밝음길, 탁류길 등 총 10개의 경로로 되어 있다. 그중 탁류길은 총 거리 6.0킬로미터로, 도보로 100분 정도가 걸린다. 『탁류』의 배경지가 된 군산 곳곳을 걸으며 일제강점기의 흔적을 찾는 길이다.

탁류길 위에 동국사가 있다. 국내 유일한 일본식 사찰로써, 대웅전과 범종각으로 이루어진 작은 절이다. 이곳에는 일제강점기 시대에 대한 참사문(참회와 사죄의 글)이 있다. 큰길가로 나가니 쌀 등을 빼앗던 구 군산세관 본관, 미곡 반출과 토지 강매를 위해 설립된 제18은행 등이 있다. 또한, 소설『탁류』에서 은행원 고태수가 다닌 곳으로 추정되는 구 조선은행과 일본인 지주의 생활양식을 엿볼 수 있는 일본식 가옥도 있다. 건물은 잘 정돈되어 있었고 많은 방문객을 맞이했다. 아픔의 흔적을 보존하여 끊임없이 각성하게 하기 위함이겠지만, 주변과 대조되는 모습이 조금은 역설적이다.

사람 냄새가 물씬 풍기는 군산은 왠지 모르게 슬픈 곳이었다. 일제강점기의 흔적이 고스란히 남아있기 때문일까. 군산은 거대 공장들이 많은 반면 아주 작은 집도 많았다. 볼거리가 많았지만 보는 만큼 쓸쓸해지기도 했다. 찬란했지만 고요했나. 흔히 인생을 흐르는 물에 비유하곤 한다. 채만식 작가는 자신이 처한 삶의 단면을 탁하게 흐르는 '탁류'로 서술했다. 우리네 삶이 부옇지 않은 것 같아 다행이다. 문득, 지금 흐르는 삶의 투명도는 어느 정도일지 궁금했다.

채만식 작가는 군산을
배경으로 식민지 시대
황폐화되어가는
조선의 모습을
상징적으로 잘 그려냈다.

『탁류』의 배경지가 된 군산
곳곳을 걸으며 일제강점기의
흔적을 느낄 수 있다.
그래서일까. 볼거리가 많았지만
보는 만큼 쓸쓸해지기도 했다.
찬란했지만 적적했다.

아껴둔 여행, 봉평 이효석문학관, 2014. 09. 18

처녀는 울고 있단 말야.
짐작은 대고 있었으나 성서방네는 한창 어려워서 들고날 판인 때였지.
한 집안 일이니 딸에겐들 걱정이 없을 리 있겠나?
처음에는 놀라기도 한 눈치였으나
걱정 있을 때는 누그러지기도 쉬운 듯해서 이럭저럭 이야기가 되었네.
생각하면 무섭고도 기막힌 밤이었어.

이효석,「메밀꽃 필 무렵」중

1907년
강원도 봉평 출생

1928년
잡지『조선지광』에 단편소설
「도시와 유령」으로 등단

1930년
경성대 영문학부 졸업

1934년
평양 숭실전문 교수로 재직

1936년
잡지『조광』에 단편 소설
「메밀꽃 필 무렵」발표

1939년
장편 소설『화분』, 단행본으로 발간

1939년
대동공업전문학교 교수로 재직

1940년
뇌막염으로 작고

이효석

길은 지금
긴 산허리에
걸려 있다

서구 지향적 모더니스트

아껴둔 여행이었다. 가을이 중순으로 접어드는 어느 날, 하늘은 절반으로 나뉘어 있었다. 목적지는 『메밀꽃 필 무렵』의 봉평이었다. 동서울터미널에서 장평행 표를 끊었고, 약 두 시간을 달려 도착했다. 이효석문학관은 장평버스터미널에서 7킬로미터가량 떨어진 곳에 있다. 마을버스를 타려 했지만 한 시간 정도 기다려야 한다는 말에 택시에 올랐다. 하얗고 너른 밭을 서둘러 봐야 했다.

가장 먼저 방문한 곳은 이효석문학관이있다. 입구에 여섯 권의 대형 단행본이 가지런히 꽂혀 있다. 이효석 작가의 저서다. 책 틈 사이로 바람이 들고 나간다. 바람 길을 따라 오른 언덕에 문학비와 전망대가 있다. '이효석문학비'는 원래 옛 영동고속도로변에 건립되었다가 후에 문학관으로 옮겨졌다. 검은 비신(비문을 새긴 비석의 몸체) 위에

흰 자연석을 얹은 모양을 하고 있는 모습이 마치 비석에 구름이 걸린 것 같다.

이효석 작가는 어린 시절 신소설 『추월색』을 읽으면서 문학의 향기를 맡게 되었고, 고등학교에 입학하면서 창작에 대한 열정을 키웠다. 문학관 안에 전시된 그의 증명사진은 오래된 시간을 보여주듯 여러 곳이 찢어지고 구겨져 있다. 큰 귀와 향수에 어린 눈, 오똑한 콧날, 검은 뿔테 안경. 꽤 이지적인 인상이다. 그러나 대학 재학 시절 이효석 작가는 다른 학생들과 달리 학교에 자주 출석하지 않았다. 오히려 혼자만의 시간을 보냈고, 졸업 후에도 하숙생활을 하며 일정한 직업 없이 가난하게 생활했다. 동시에 문인, 연극인, 영화인들과 어울려 다니면서 화려해 보이는 생활을 유지했다.

그는 서구 지향적 모더니스트였다. 빵과 버터 등의 음식을 즐겨 먹고, 모차르트와 쇼팽의 피아노곡을 듣고, 프랑스 영화를 감상했다. 또한, 늘 서구적인 깔끔한 옷차림으로 지냈다. 생활이 비교적 안정되기 시작한 1932년경부터 작가는 순수문학을 추구하였고, 30대 전반에는 작품 활동이 절정에 달했다.

작가는 20대 초반에 단편 「도시와 유령」(1928)을 발표하면서 본격

적으로 문단에 데뷔했다. 그는 「노령근해」, 「상륙」 등을 선보이면서 동반자작가로 활동하였고, 그 후 모더니즘 문학단체인 '구인회'에 참여하여 「돈(豚)」, 「들」 등을 통해 자연과의 교감을 그렸다. 20대 후반에는 한국 단편문학의 백미라고 평가받는 「모밀꽃 필 무렵」*(1936)을 발표하였다. 또, 심미주의적 세계관을 나타낸 「장미 병들다」, 「화분」 등을 쓰면서 인간의 성 본능을 탐구하는 새로운 작품 경향으로 주목받았다. 이효석의 작품은 1948년 이후 중·고등학교 국어 교과서에 여러 차례 수록되었다. 문학관 한편에서 그의 대표작 「메밀꽃 필 무렵」을 집중적으로 조명하고 있다.

흐뭇한 달빛의 시간

밖으로 나왔다. 문학관이 꽤 높은 언덕에 있어 봉평의 정경이 한눈에 든다. 작가의 글 중에는 봉평을 작품의 배경이나 소새로 한 것들이 많다. 특히 「메밀꽃 필 무렵」과 「산협」, 「개살구」에는 봉평과 부근 지명이 실명으로 명시되어 있기에, 시간이 넉넉하면 모두 직접 둘러보고 싶은 마음이었다. 눈앞에 보이는 모든 것들이 작가의 눈에도 비춰졌다고 생각하니 느낌이 새롭다. 물레방앗간으로 향하는 길, 여전히 절

*
출간 당시에는 「모밀꽃 필 무렵」이었지만, 표준어인 메밀꽃으로 고쳐 펴내고 있다. 이하 「메밀꽃 필 무렵」으로 통일

반으로 나뉜 하늘 아래 가을의 시동을 발견했다. 꼭대기부터 제 색을 바꾸는 나무였다. 그는 추석 즈음에야 완전한 새 빔을 입을 것이다. 15분 정도 걸었더니 허생원과 성서방네 처녀가 사랑을 나누던 물레 방앗간이다. 밖에는 물레방아가 돌아가고, 내부는 야릇하게 꾸며졌다. 공연히 남부끄러운 마음에 서둘러 나왔다.

복원된 이효석 생가까지 1킬로미터 정도 걸었나 보다. 가는 길 곳곳에 정돈되지 않은 소규모의 메밀꽃밭이 자리했다. 날것 그대로 남겨둔 모습이 아름답다. 작가의 실제 생가 터는 복원된 곳으로부터 700미터가량 떨어진 곳에 위치하고 있다. 그곳은 현재 개인 소유지로 부지 확보가 어려워 부득이 조금 떨어진 곳에 생가를 복원했다. 복원된 생가와 그 주변은 온통 꽃밭이었다. 메밀꽃, 백일홍, 달리아꽃. 그중 유독 눈에 띄는 건 해바라기였다. 나이든 해바라기는 옹색하게 박힌 씨앗을 떨어뜨리고 있었다. 툭, 건드리기만 해도 후드득 씨가 흩어졌다. 조심스레 두 알을 집어 호주머니에 넣었다. 괜한 수치심에 얼굴이 뜨거워지며 역정이 난다. 볕을 피해 자신의 집에서 낮잠을 자고 있는 진돗개에게 언뜻 심술이 나 카메라 방향을 돌렸다.

메밀꽃 밭으로 가는 길에 허생원과 조선달, 동이가 건넜을 법한 다리

허생원과 성서방네
처녀가 사랑을 나누던
물레방앗간이다. 밖에는
물레방아가 돌아가고,
내부는 야릇하게 꾸며졌다.
공연히 남부끄러운 마음에
서둘러 나왔다.

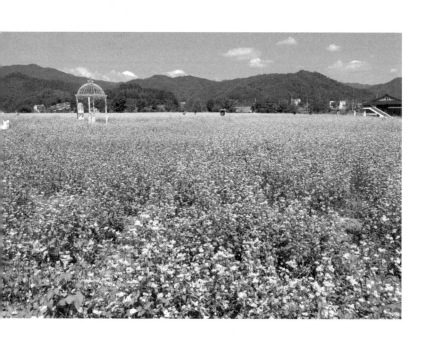

메밀꽃은 소금을 뿌린 듯 새하얗다.
멀리서 보면 하얀색 밭이지만
가까이 보면 많은 색이 숨어있다.

가 있다. 그 위로 나들이옷을 입은 관광객들이 줄지어 건넜다. 맑은 물에 비친 색색의 옷 때문일까, 소박한 다리임에도 그 장면이 알록달록 아름답다. 다리를 건너 메밀밭에 도착했다.

이상향을 찾아 헤맨 보헤미안

한창이어서인지 낮의 메밀꽃도 소금을 뿌린 듯 새하얗다. 앙증맞은 벤치들과 조형물은 광활한 흰 물결 사이에서 제 몸을 내밀며 재미를 더한다. 메밀은 오방지영물이라 하여 신령스러운 식물로 불린다. 꽃, 줄기, 열매, 잎, 뿌리의 색이 모두 다르기 때문이다. 꽃은 하얗고, 열매와 줄기는 빨갛지만 다 익은 열매는 검게 변한다. 이파리는 초록이고, 뿌리는 노랗다. 멀리서 보면 하얀색 밭이지만 가까이 보면 많은 색이 숨어있다. 한 폭의 수채화를 보는 것처럼 마음이 편안하다. 너른 밭 사잇길에 찍힌 사람들의 발자국은 낭만을 한층 더하고, 몰래 메밀꽃 하나 입에 무는 아주머니의 모습은 어린 소녀처럼 순수하다. 때마침 불어오는 바람에 흰 물결이 일렁인다. 지휘자의 손짓을 따라 흐르는 아름다운 하모니다. 그림자의 방향이 바뀌고 어느새 서울로 올라갈 시간이었다.

터미널로 가기 전에 봉평시장과 충주집 터를 찾았다. 「메밀꽃 필 무렵」의 배경이 되었던 '봉평 장날'은 현재 매달 2일과 7일에 열린다. 시장의 한복판에 소설 속 충주집을 알리는 표지석이 세워져 있다. 시장에서 메밀전을 샀다. 「메밀꽃 필 무렵」 시대에 먹었을 법한, 아렴풋한 맛이다.

이효석 작가는 이상향을 찾아 헤맨 보헤미안이었고, 항상 어디론가 떠나고 싶어했다. 그는 여행을 새로운 체험이자 생활의 폭을 넓히는 기회로 생각했다. 그는 국내 여행지로 금강산과 관동팔경, 주을 온천 등 주로 관북지방과 동해안을 선호했다. 나아가 프랑스를 비롯한 서구 유럽을 여행하고 싶은 꿈도 꾸었다. 가을이 깊어지기 전에 작가를 닮은 보헤미안이 되어 마냥 떠다녀야겠다. 여행을 떠나기 좋은 날씨다.

이효석 작가는 20대 후반에
흐드러지게 핀 메밀꽃을 소재로
한국 단편문학의 백미라고
평가받는 「메밀꽃 필 무렵」을
완성했다.

이효석 작가는 서구 지향적
모더니스트였다.
빵과 버터 등의 음식을 즐겨 먹고,
모차르트와 쇼팽의 피아노곡을 듣고,
프랑스 영화를 즐겨 감상했다.

작가의 실제 생가 터는 개인 소유지라 700미터가량
떨어진 곳에서 복원된 생가를 만날 수 있다.

메밀은 오방지영물이라 하여
신령스러운 식물로 불린다.
꽃, 줄기, 열매, 잎, 뿌리의 색이
모두 다르기 때문이다.

선학동 풍경, 장흥 이청준생가, 2014. 01. 17

"선학동은 이제 이름뿐 아닙니까? 관음봉이 그림자를
드리울 물을 잃었으니 학이 이제는 날아오를 수가 없지요.
그래 학마을에서 학이 날지를 못하게 됐으니 인심이
그렇게 말라든 거 아니겠소……"
그런데 그때.
"포구물이 말랐다고 학이 아주 못 날으는 것은 아니지요."

이 청 준 , 「 선 학 동 나 그 네 」 중

1939년

전라남도 장흥 출생

1965년

『사상계』 신인문학상에

단편소설 「퇴원」 당선

1966년

『사상계』 기자로 활동

1968년

『병신과 머저리』로 동인문학상 수상

1977년

『문예중앙』 창간호에

단편 소설 「눈길」 발표

1978년

단편 소설 「잔인한 도시」로

이상문학상 수상

1979년

계간지 『문학과 지성』에

단편 소설 「선학동 나그네」 발표

1999년

순천대학교 문예창작학과

석좌교수로 재직

2007년

「선학동 나그네」를 원작으로 한

영화 「천년학」 개봉

2008년

폐암으로 작고

이청준　문학은 꿈이다, 눈물이다

사람보다 소가 많은 진목마을

만추(晩秋)다. 일상을 시작하기에는 조금 이른 새벽에 스웨터를 챙겨 입었다. 복잡한 여정을 앞두었지만. 몸이 유난히 가벼운 날이라 다행이었다. 세 시간 남짓 KTX를 타고 순천에 내려가 시외버스로 환승, 1시간 반을 달려 장흥으로 향한다. 끝이 아니다. 장흥터미널에서 군내버스를 타고 50분가량 흘러 대덕에 도착하면, 마지막으로 마을버스에 올라 15분 정도 시간을 보낸다. 이것이 늦가을 여행의 여정이었다. 물론 직행버스가 있다. 그러나 늦은 오후에 도착하는 일정이 아쉬워, 가장 빠르게 내려올 수 있는 복잡한 여정을 택했다. 순천에 도착해 장흥행 버스를 기다렸다. 먼저 온 순천만행 버스는 금방 만석이다. 해 질 무렵 순천으로 돌아오는 일정인지라 조급함은 없었다.

시외버스에 올라 앉았다. 건너편 커튼 사이로 언뜻 비치는 비닐하우

스의 반사광이 반짝였다. 아직 완전히 터져버리지 않은 햇살이 눈을 시리게 했지만, 초행길 여행객을 격려해 주듯 따스하게 비춰왔다. 이윽고 대덕시외버스터미널에 내렸다. 터미널은 지나간 세월을 고스란히 담고 있었다. 매표소가 없어 매점 아주머니에게 버스표를 사고, 뚜렷한 안내판이 없어 마을버스를 기다리고 있는 할머니가 방향을 일러주셨다. 불편함은 없었다. 이야기를 나누며 대덕에 사람보다 소가 많은 것도, 진목을 찾는 이들이 많지는 않지만 꾸준한 발길이 이어진다는 것을 알 수 있었다. 마을버스에 올라 차창에 머리를 기댔다. 엔진의 울림이 고스란히 전해지면서 가슴이 두근대기 시작했다.

몇 고개를 넘었는지 모른다. 산 사이로 문득 푸른 빛깔이 내비쳤고, 창 틈새로 바다 향내가 불어왔다. 이내 짠내가 사라지고 퇴비 냄새가 풍겼다. 진목마을, 이청준 작가의 고향에 도착했다.

아픔을 위로해준 문학

이청준 작가는 어린 시절, 모범 어린이상을 도맡아 받을 만큼 공부를 잘했다. 만약 다른 아이가 모범상을 타면 그 소식이 하나의 사건이 되었을 정도였다고 하니, 그의 영민함을 어느 정도 짐작할 수 있다. 그

는 소년기에 아버지와 형, 동생 등 가족을 잃었고, 대학 1~2학년 때 4.19혁명과 5.16쿠데타를 잇달아 겪었다. 하나로도 벅찬 비극을 두 차례나 치른 것이다. 그가 고통을 씻어내는 방법은 소설 쓰기였다.

"문학은 꿈이다, 눈물이다, 씻김굿이다. 아니, 눈물이다, 꿈이다, 씻김굿이다."

2004년 8월 6일자 일기 중

이청준 작가는 1965년에 발표한 단편소설 「퇴원」이 『사상계』 신인문 학상에 당선되면서 소설가로 등단했다. 이후 약 40년 동안 장편소설 『당신들의 천국』,『축제』 등 17편과 중·단편소설 「병신과 머저리」, 「서편제」 등 150여 편을 발표했다. 그중 『벌레 이야기(영화 「밀양」)』, 『선학동 나그네(영화 「천년학」)』 등 9편의 소설은 영화로 만들어져 대중에게 소개되었다.

작가의 묘소는 그의 뜻에 따라 고향 마을 갯나들에 마련되었다. 묘지 앞의 조형물 '이청준 문학자리'에는 작가의 친필이 전각되었다. 친근 한 글씨가 오는 사람 하나하나를 정성스레 반기는 듯하다.

작가의 생가로 발길을 옮겼다. 이정표를 따라 걷다 보니 골목길이다

작가의 생가는 소설 「눈길」에
나오는 그 집이다.
크고 넓다기보다는 마당에
작은 밭이 딸려 있는 보통 집이다.

낮은 담장 너머의 진돗개는 컹컹 짖기 바쁘다. 평소보다 덤벙대는 보폭으로 이청준 생가에 도착했다. 우짖음은 점차 사그라졌다.

소설 「눈길」은 고향에 있는 노인(어머니)을 찾아왔다가 과거의 상처와 화해하는 내용을 담고 있다. 장남인 형의 노름과 술주정으로 집이 파산하고, 어머니와 화자는 거의 남남으로 살았다. 오랜만에 찾아간 고향에서 노모는 새마을운동의 일환인 지붕 개량 사업을 당신의 집에도 하고 싶은 마음을 내비친다. 화자는 지붕 개량보다 그것으로 인해 불거질 예전 이야기가 두려워 피하지만 아내로 인해 결국 들춰진다. 어머니는 옛 집을 팔게 된 사연과 아들과 함께 보낸 마지막 밤을 회상하고, 이튿날 새벽 매정한 아들을 떠나 보낸 심정을 아내에게 터놓는다. 이불 속에서 모든 이야기를 들은 화자는 부끄러움과 노모의 사랑을 느끼며 눈물을 흘린다.

작가의 생가는 소설 「눈길」에 나오는 그 집이나. 그고 넓다기보다는 마당에 작은 밭이 딸려 있는 보통 집이다. 작가의 생가는 2005년 장흥군이 매입, 생가로 복원했다. 방에는 작가가 남긴 원고와 수많은 상 장이 전시되어 있다.

"그런데 다시 몇 년 뒤(1977년 이른 봄) 그간의 서울살이에 지칠 대로 지친 심신을 더 버텨낼 길이 없어 한동안 시골 자형네한테로나 내려가 방을 하나 빌려 지내며 글을 써보다가 사정이 괜찮으면 아예 그대로 주저앉아 버리고 말 작정으로 아내까지 동행해간 길에 그 어머니의 헌 오두막 거처에서 하룻밤을 먼저 지내게 됐을 때였다. (중략) 「눈길」은 그러니까 나 혼자 쓴 소설이 아니라 내 어머니와 아내 셋이서 함께 쓴 소설인 셈이다."

「눈길」작가노트 중

방 안은 먼지 하나 없이 깨끗했고, 따뜻했다. 얄따란 빛줄기와 미처 치우지 못한 방 한구석의 걸레더미가 그 포근함을 더욱 상기시켰다. '매일 같이 그 빈집을 드나들며 먼지를 떨고 걸레질을 해 온' 「눈길」의 노인처럼, 누군가 빈집에 애정을 표현하는 것이리라. 눈길을 보고 싶었다. 작가가 실제 걸었던 눈길은 '산지까끔'이라고 부르는 뒷산에 있는데, 잡초가 많이 자라 20년 전부터 발길이 끊어졌다고 한다. 산길어귀에는 생채기만이 남아있다.

숱한 만남과 이별

마을회관 앞에서 선학동행 버스를 기다렸다. 얼핏, 시선이 옆집 문에

쏠린다. 그러다 맞은편 문에도, 건너편 문에도 눈길이 닿는다. 진목마을의 낮은 대문에는 집 주인의 취향을 반영한 하트와 다이아몬드, 저마다의 문양이 그려져 있다. 동그랗고 오목한 점이 삐뚤삐뚤하게 올라와 만들어낸 기호는 여행자의 눈을 즐겁게 한다. 이윽고 버스가 왔고, 잠시 정차했다. 기사 아저씨는 맨 앞자리에 앉아있는 할머니의 꽃화분을 대신 들고, 그녀의 집 앞까지 운반했다.

"선학동에 가려는데요". 아저씨는 정거장이 아닌 곳에서 내려줬다. "저쪽으로 가면 보고 싶은 걸 볼 수 있을 거예요". 아저씨의 검지 손가락 끝은 커다란 돌을 가리켰다. 선학동은 소설에 묘사된 것처럼 빈 들판의 모습이었다.

이청준 작가의 「선학동 나그네」는 영화 「천년학」으로 재탄생했다. 작가와 친분이 깊었던 임권택 감독이 작품을 맡았다. 그때 만들어진 세드장이 여전히 선학동에 사리한다. 바닷가 옆에 덩그러니 주막이 놓였다. 빨간 슬레이트 지붕이 서로 엇붙어 위태로운 모습을 자아낸다. 괜한 허전함이 느껴져 서둘러 순천으로 돌아갔다. 1년만이었다. 그때는 순천문학관 '김승옥관'을 찾았었다. 다시 밟은 순천만은 그 외로움이 훨씬 짙어져 있었다. 차가운 공기가 맴돌 때 찾아왔기 때문

일까, 갈대는 비루먹은 강아지처럼 볼품없었다.

정원박람회로 유명해진 덕인지, 혹은 더욱 쓸쓸해진 마음 탓인지. 혼자 순천만을 찾은 이들이 많았다. '외로운 사람들을 더 큰 외로움이 안아준다'는 글이 갈대밭 사이에 펄럭인다. 순천만을 묘사하기에는 더할 나위 없이 적절한 문장이다. 작가 이청준은 '나그네'라는 말을 좋아하는 '나그네'였다. 그는 끊임없이 방랑했고, 많은 만남 속에서도 새로운 떠남을 준비했다. 그렇게 숱한 만남과 이별을 통해, 한국인이 지닌 보편적인 슬픔을 소설에 묘사했다. 다행히 일몰시간을 잘 맞췄다. 새벽에 흩날렸던 햇살과는 사뭇 다른, 형광으로 빛나는 붉은색의 광원이 경이로웠다.

이청준 작가의 「선학동 나그네」는 영화
「천년학」으로 재탄생했다. 그때 만들어진
세트장이 여전히 선학동에 자리한다.

대덕시외버스터미널은 지나간 세월을 고스란히
담고 있었다. 매표소가 없어 매점 아주머니에게
버스표를 사고, 뚜렷한 안내판이 없어 마을버스를
기다리던 할머니가 방향을 일러주셨다.

일몰시간에 맞춰 순천만 전망대에 올랐다.
형광으로 빛나는 붉은색의 광원이 경이롭다.

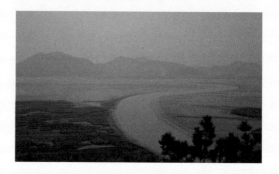

"오오… 너희들은 기나긴 겨울에 그 눈바람을 맞구두 싱싱허구나!
저렇게 시푸르구나!"

심훈, 「상록수」중

1901년
경기도 시흥(현 서울시 흑석동) 출생

1926년
『동아일보』에 영화 소설『탈춤』연재

1919년
3·1운동에 참여했다가
서대문형무소에 투옥

1924년
『동아일보』사회부 기자로 입사

1926년
철필구락부 사건으로『동아일보』퇴사

1926년
6·10만세운동의 기폭제가 된
「통곡 속으로」시 돈화문에서 낭독

1930년
시「그날이 오면」발표

1935년
『동아일보』에 소설『상록수』연재

1936년
장티푸스로 작고

심 훈

그 눈바람을
맞고도
싱싱하구나

청출어람

떨어지는 물방울 그대로 고드름이 되는 날이었다. 옷이 두꺼워지면
서 행동과 생각이 둔해졌다. 가벼운 감기에 걸리더라도, 옷을 얇게 하
고 걷기 시작한다면 사정이 조금 나아질 것이었다. 지하철 노선도를
펼쳤고, 혼자만의 놀이에 빠졌다. 제멋대로 두 역을 정해놓고, 최단시
간과 가는 방법을 짐작하는 단순한 규칙이다. 4호선 안산 방면 상록
수역은 오락의 단골손님이었지만, 한 번도 가보지 못한 곳이었다. 역
이름은 소설 『상록수』의 실제 모델이었던 최용신의 여파로 지어졌다.
그녀가 아이들을 가르쳤던 샘골강습소가 역 근처에 있었는데, 그곳
은 현재 최용신기념관과 묘지 등으로 조성되었다.

최용신 선생은 1931년 10월 샘골강습소에 파견돼 아이들을 가르친
실존 인물이다. 그녀는 직접 교재를 만들어 학생들을 지도했으며, 오

심훈의 집, 당진 심훈기념관, 2014. 12. 15

전반·오후반·야간반 수업이 끝나면 가정순회를 하면서 부녀자와 노인들을 가르쳤다. 그러나 분반해도 학생들이 많아 수용할 수 없는 지경에 이르렀다. 교실에 들어오지 못한 청소년들은 집으로 돌아가지 않고 예배당 이곳저곳을 기웃거렸는데, 이는 소설 『상록수』에 그대로 묘사되어 있다. 최용신 선생은 병석에 눕던 그날까지 학생들을 가르쳤지만, 과로와 영양실조로 인한 장중첩증으로 26세의 젊은 나이에 세상을 떠났다. 학교가 잘 보이고 종소리가 들리는 곳에 묻어달라는 그녀의 유언에 따라 일리 공동묘지에 묻혔다가 샘골로 이장되었다. 『동아일보』에 『상록수』가 연재되면서 최용신의 이야기는 세상에 알려졌다. 두 차례에 걸쳐 영화로 제작되었으며, 배우 최은희와 한혜숙이 여주인공 채영신을 연기했다.

> "나는 갈지라도 사랑하는 샘골강습소를 영원히 경영하여 주시오."
>
> 최용신 선생의 유언 중

1994년, 지역민들이 최용신 선생을 독립유공자로 추서하기 위해 청원하러 갔을 때, 접수처 직원은 "왜 소설 주인공을 신청하려는 것인지" 물었다고 한다. 신청자들은 채영신이 실존했던 인물을 바탕으로

탄생했다는 사실을 입증하기 위해 백방으로 노력했고, 그 결과 최용신 선생은 국가독립유공자 건국훈장 애족장을 받았다. 스승에 대한 제자들의 그리움 때문인지 괜스레 먹먹한 마음이 들었다.

당진까지는 버스로 한 시간 반이 걸렸다. 창밖으로는 가느다란 눈발이 떨어지기 시작했다. 목도리를 두르고 옷 매무새를 여몄다. 2014년 9월 개관한 심훈기념관은 당진터미널에서 약 30분 걸리는 곳에 있다. 사람들의 발길이 뜸한 평일이었음에도, 밤사이 꽤 많이 내린 눈은 길 양 옆으로 가지런히 쓸려 있었다.

못다 이룬 꿈

심훈 작가는 경기도 시흥군 흑석리(현 서울시 동작구 흑석동)에서 태어났다. 1926년 『동아일보』에 영화 소설 『탈춤』을 연재하기 전까지 본명 심대섭으로 살았다. 1919년, 경성 제일 고등보통학교(현 서울 경기고등학교) 4학년 재학 시 3·1운동에 참여하였다가 붙잡혀 서대문형무소에 투옥되었다. 작가는 학생 때부터 독립에 대한 의지와 신념이 확고했다. 당시 일본은 회유정책의 일환으로, 20세 미만의 학생들에게 "다시 독립운동을 할 터인가?" 물어보아서 안 하겠다고 대답

하는 학생은 석방할 방침을 세웠다. 그러나 심훈 작가는 자신의 목을 자르는 시늉을 하면서 "일본이 내 목을 이렇게 잘라도 죽기까지는 독립운동을 하겠소"라며 신념을 굽히지 않았다. 당시 작가는 감옥에서 군은 의지를 담은 「어머님께 올리는 글월」을 썼다.

작가는 출소 후 개명·변장하고 중국으로 유학의 길을 떠났다. 그곳에서 독립운동가 무리를 만났고, 민족 독립의 의지를 더욱 군혔다. 귀국 후 작가는 신극연구단체인 극문회를 조직·활동하며 천부적인 예술가 기질을 보였다. 동시에 여러 방면에서 항일 저항운동을 펼쳤다. 1924년, 그는 『동아일보』 사회부 기자로 입사하였지만, 2년 뒤 철필구락부 사건으로 퇴사했다. 1926년 4월 29일, 심훈 작가는 순종(융희황제)의 국장이 준비되고 있는 돈화문 앞에서 「통곡 속에서」를 읊었고, 이 시는 6·10만세운동의 기폭제 역할을 했다. 작가의 대표시로 손꼽히는 「그날이 오면」이 발표된 해는 1930년이었다. 이 시는 식민지시대의 대표적인 저항시로 교과서에 실렸고, 암송하는 이들도 꽤 많다. 그는 같은 제목으로 시집을 발행하려 하였지만, 검수하는 과정에서 일제의 비위에 거슬리는 내용이 빨간색으로 표시되었고, 삭제 도장이 찍혀 결국 출판 허가를 받지 못했다.

1935년, 『동아일보』에 소설 『상록수』가 연재되었다. 작가는 소설을 영화화하기 위해 각색과 감독을 맡아 제작사까지 선정하였지만, 일제의 방해로 성공하지 못했다. 소설에 깊은 애착을 느낀 그는 단행본으로 출판을 계획, 한성도서주식회사 2층에서 간행 작업을 하였다. 그러나 그만 장티푸스에 걸렸고, 1936년 9월 36세의 나이로 요절하였다.

30퍼센트의 현실과 70퍼센트의 상상

기념관 옆으로 필경사가 복원되었다. 앞마당에 녹슨 쇠로 만든 상록수가 꼿꼿이 서 있는데, 뒤편에 '그날, 쇠가 흙으로 돌아가기 전에 오라'는 시 한 구절이 새겨져 있다. 필경사는 작가가 당진으로 내려와 작품 활동을 하던 중 1934년에 직접 설계하여 지은 집이다. 2014년 방문 당시 내부는 재정비를 위해 잠시 문을 닫았다.

왜목마을로 향했다. 서해에서 유일하게 일출과 일몰, 월출(달이 지평선 위로 떠오르는 것)을 한곳에서 감상할 수 있는 마을이다. 왜가리의 목처럼 바다 쪽으로 불쑥 튀어나온 덕분에 서해안에서는 드물게 수평선 위로 해돋이가 연출되는데다 해넘이까지 한자리에서 볼 수 있

다. 새해 전날이면 그 명성에 걸맞게 매년 수십만 명의 인파가 몰려 운집한다. 왜목마을에는 관광객을 위한 숙박업소와 식당이 즐비해 있다. 정겨운 포구마을이라기보다는 그저 관광지 같다. 그러나 아무도 없는, 식당도 채 문을 열지 않은 스산한 왜목마을은 달랐다. 지금껏 보았던 겨울바다와는 사뭇 다른 모습이었다. 옛 신화에나 나올 법한 구름의 서린 그늘과 칼바람의 울음이 있었다. 길을 따라 깊숙한 바다를 향해 걸었다. 요동치는 물이 운동화에 튈 정도로 바다와 가깝다. 물방울 무게에 눌려 쉽게 발걸음을 뗄 수 없는, 절로 서글퍼지는 정경이다.

긴 여행을 다니는 지인이 말했다. 어디를 가던 30퍼센트의 현실만 받아들이고, 70퍼센트의 상상을 더하면 여행의 본질을 완벽하게 느낄 수 있다고. 최용신과 심훈. 한때 그렇게 빛나던 그들의 광채는 이제 건물 안에 당시를 재현한 모습과 수집된 물건들로 남아있다. 그러나 그들은 단지 30퍼센트만 사라진 것이다. 나머지 70퍼센트는 그들을 기리는 마음으로 채우면 될 것이었다.

소설 『상록수』의 채영신은 실존 인물인
최영신 선생을 바탕으로 탄생했다.
최영신 선생은 어려운 시절, 밤낮으로 학생들을
가르치며 농촌 계몽 활동에 앞장섰다.

왜목마을 바다는 지금껏 보았던
겨울바다와 사뭇 다른 모습이었다. 옛 신화에나
나올 법한 구름의 서린 그늘과 칼바람의 울음.
쉽게 발걸음을 뗄 수 없었다.

앞마당에 녹슨 쇠로 만든
상록수가 꼿꼿이 서 있는데, 뒤편에
'그날, 쇠가 흙으로 돌아가기 전에 오라'는
시 한 구절이 새겨져 있다.

두물머리 물안개, 양평 황순원소나기마을, 2013. 06. 19

소녀가 속삭이듯이, 이리 들어와 앉으라고 했다.
괜찮다고 했다. 소녀가 다시 들어와 앉으라고 했다.
할 수 없이 뒷걸음질을 쳤다.
그 바람에 소녀가 안고 있는 꽃묶음이 우그러들었다.
그러나 소녀는 상관없다고 생각했다.

황 순 원 ,「소 나 기」중

1915년
평안남도 대동 출생
1919년
3·1운동에 가담해 체포됨
1931년
잡지『동광』에 시「나의 꿈」 발표
1934년
첫 번째 시집『방가(放歌)』 발간
1948년
단편집『목넘이 마을의 개』 발간
1953년
잡지『신문학』에 단편 소설
「소나기」 발표
1954년
장편소설『카인의 후예』 발간
1955년
아시아 자유문학상 수상
2000년
자택에서 작고

황순원

소년은
꽃 한 옴큼을
꺾어 왔다

소나기가 어울리는 계절

소나기가 제법 어울리는 6월 초여름 아침, 하늘하늘한 원단의 푸른 원피스를 입었다. 양평 소나기마을과 어울릴 것 같은 이유에서였다. 전철로 닿는 여행지라 마음이 한결 가볍다. 텅 빈 열차 한 칸에 앉아 책『소나기』를 펼쳤다. 황순원 작가의 소설을 읽으면 고등학생이었을 때가 생각난다. 처음으로 누군가를 좋아한 시절이었다. 고개를 숙여 책을 펼쳤더니 가슴께로 그때의 감정이 기어 나온 모양이다. 경의중앙선 열차를 타고 양수역에 내렸다. 역전에 자전거 대여소가 있다. 순간, 입고 온 옷이 못내 아쉽다. 버스에 올랐다. 눈 앞에 양평을 감싼 명산이 흐르고, 아래로 한민족의 젖줄인 한강이 넘실댔다.

약 30분 뒤 황순원문학촌 소나기마을에 도착했다. 여행 전날에 내린 세차 비로 공기가 촉촉했다 어릴 적 이파리에 빗방울이 부딪혀 풍기

는 새금한 냄새를 좋아했다. 그 냄새가 이곳에 있었다. 뒤이어 소나기를 기대했다. 이곳에서 만나는 찰나의 비가 꽤 극적일 것 같았다.

평일 오전, 마을은 한적함으로 가득했다. 꿈틀대는 움직임은 달팽이의 느린 몸짓뿐이었다. 큰 글씨가 새겨진 표지석을 지났다. 마을을 거닐다 보면「소나기」의 장면이 자연스레 떠오른다. 징검다리와 들꽃마을, 송아지들판 등 소설의 배경이 산책로로 재탄생되었다. 문학관 건물 역시 수숫단 모양을 형상화하여 만들어졌다.

황순원 작가는 1915년 평남 대동군 재경면 빙장리에서 태어났다. 1919년, 평양 숭덕고등학교 교사였던 부친이 3·1운동에 가담해 일경에 체포되었다. 이 일로 황순원 작가는 가족과 함께 평양으로 이주했다. 작가는 숭덕소학교를 졸업하고 오산중학교에 입학 후 평양 숭실중학으로 전학했다. 그는 열두세 살 때부터 체증을 다스리기 위해 어른들의 허락을 받고 소주를 마시기 시작했는데, 그로써 소주 애호가가 되고 스스로도 문학보다 술을 먼저 알았다고 한다. 그는 1931년, 열다섯의 나이로 첫 작품「나의 꿈」을 발표했다. 이후 1933년 일본으로 건너가 와세다대학 제2고등학원에 진학한 이후, 이해랑·김동원 등과 더불어 극예술 단체인 학생예술좌를 창립하여 연

극 활동을 하였다. 또한, 신백수·조풍연 등이 주도하던『삼사문학』의 동인이 되어 창작활동을 지속했다. 해방 이후 지주계급이었던 작가는 신변의 불안을 느껴 월남을 준비하였고, 이듬해 가족과 함께 남한 사회로 편입하였다.

황순원 작가는 식민지 시대의 암울한 상황에서부터 해방 이후 혼란스러운 상황, 한국전쟁, 그리고 군부 시대를 두루 겪으며 작품 활동을 했다. 그는 시 104편, 단편소설 104편, 중편소설 1편, 장편소설 7편을 남겼다. '순수와 절제의 미학'으로 대표되는 작가의 작품들은 교과서에 실리며 대중에게 친숙해졌다.

순수했던 사랑의 기억

문학관으로 들어갔다. 전체적으로 깔끔하고 세련된 공간이다. 초입에 작가 연대기와 작품 연보가 정리되어 있고, 당대의 중요한 변화도 함께 담겨있다. 복도 가운데 위치한 모빌 형태의 구조물에는 작가의 글이 각인되어 있다. 아래에서 올려다보니 마치 소나기처럼 글이 쏟아져 내려오는 느낌이다. 제1전시실은 영상과 유품 등으로 작가 황순원을 만날 수 있는 공간이다. 유독 전해오는 육필원고가 많았다 워고

지와 메모장 등에서 생각의 흐름대로 적어 내려간 흔적들은 그가 작품을 대할 때 얼마나 전력을 기울였는지 보여주었다. '작가와의 만남' 관 한쪽에는 서재를 재현해 놓았다. 단아하고 소박한 공간이다.

제2전시실에서는 황순원 작가의 대표작들을 만날 수 있다. 음향과 영상, 조형물 등을 이용한 「독 짓는 늙은이」와 「카인의 후예」, 「움직이는 성」과 같은 단편 소설들은 각자만의 분위기를 풍기고 있었다. 「소나기」를 애니메이션으로 각색하여 4D효과로 상영하는 남폿불 영상실로 들어섰다. 소년과 소녀가 공부했을 것 같은 옛 초등학교 교실이다. 시간에 맞춰 자리에 앉았고, 곧 영상이 시작됐다. 소나기가 내리는 장면에서는 빗소리가 공간을 채우고, 실제로 얼굴을 차갑게 때리는 물방울이 떨어졌다. 맑고 순수한 소년·소녀의 사랑 이야기가 펼쳐진 「소나기」의 배경은 '양평'이다. 소설 끝부분에서 이를 짐작할 수 있다.

오후 12시 5분, 소나기 광장 위에 빗방울이 떨어졌다. 바라던 비인가 싶지만, 인공 소나기다. 매일 두 시간에 한 번씩 마당에 소나기가 흩뿌려진다. 문학촌을 찾은 관람객에게 선물하는 낭만이다. 마침 소풍을 나왔는지, 하늘색 티셔츠를 곱게 맞춰 입은 아이들이 뛰어다닌다.

오후 12시 5분이 되면 소나기 광장 위에
인공 소나기가 쏟아진다. 뛰노는 아이들을
보며 잠시나마 순수한 마음이 들었다.

떨어지는 비를 피해 원두막과 수숫단 안으로 숨는 아이가 대부분이었지만, 되려 온몸으로 물줄기를 받아들이는 아이도 있었다. 한바탕 왁자지껄한 소리가 이어졌다. 뛰노는 아이들을 보며 잠시나마 순수할 수 있었던 것은 소나기마을이 주는 마법과도 같은 분위기 덕분이리라. 소나기가 개이고 산책로를 걸었다.

소나기마을 정류장에서 다시 버스에 올랐다. 40분 후 두물머리에 도착했다. 남한강과 북한강, 큰 물줄기 둘이 머리를 맞대기 때문에 두물머리라고 한다. 과거에는 서울로 오가던 사람들이 이곳 주막에서 목을 축였고, 말에 죽을 먹이며 잠시 쉬어갔다. 안개가 그윽하게 낀 두물머리는 마치 한 폭의 동양화 같다. 강바람이 불었다. 날이 저물면서 남색 빛 하늘이 펼쳐졌다. 돌아갈 때다. 열차에 올라 찍은 사진을 돌려보았다. 어느새 기억은 흐려지고 사진만 선명히 남았다. 그리워질 때마다 돌아보는 수밖에 없겠다. 순수했던 때가 아득해질 때 황순원 작가의 소설을 열어보는 것처럼 말이다.

"도라지꽃이 이렇게 예쁜 줄은 몰랐네. 난 보랏빛이 좋아!

그런데 이 양산같이 생긴 노란 꽃이 뭐지?"

"마타리꽃."

소녀는 마타리꽃을 양산 받듯이 해 보인다. 약간 상기된 얼굴에

살포시 보조개를 떠올리며. 다시 소년은 꽃 한 옴큼을 꺾어 왔다.

싱싱한 꽃가지만 골라 소녀에게 건넨다. 그러나 소녀는

"하나도 버리지 마라."

산마루께로 올라갔다. 맞은편 골짜기에 오순도순 초가집이

몇 모여 있었다. 누가 말한 것도 아닌데 바위에 나란히 걸터앉았다.

유달리 주위가 조용해진 것 같았다. 따가운 가을 햇살만이

말라가는 풀냄새를 퍼뜨리고 있었다.

황순원, 「소나기」 중

노트에 쓴 육필원고.
수많은 고심 끝에
쓰여졌을 단어들이
가득하다.

남한강과 북한강, 큰 물줄기
둘이 머리를 맞대는 두물머리.
안개가 그윽하게 낀 두물머리는
마치 한 폭의 동양화 같다.

문학관 건물은 「소나기」 속의
수숫단 모양을 형상화해 만들었다.

문학관 한쪽에 꾸며진 황순원의 서재는
그의 소설처럼 수수하고 정갈하다.

바다 너머로
미우라 아야코
이시카와 다쿠보쿠
하이타니 겐지로
헤르만 헤세

빙점, 아사히카와 미우라아야코기념관, 2015. 02. 10

나는 아사히카와가 얼마나 깊은
북쪽인지 새삼 깨닫게 되었다.
홋카이도의 겨울은 너무나 춥고 길다.
하지만 그 춥고 긴 겨울이
내게는 얼마나 깊은 의미를 갖는가

미 우 라 아 야 코 , 창 작 노 트 중

1922년
일본 아사히카와 출생
1946년
일본 패전 후 초등학교 교사 퇴직.
이후 폐결핵과 척추골양으로
13년간 요양생활
1959년
미우라 미쓰요와 결혼
1961년
『주부의 친구』에
『태양은 다시 지지 않고』로 입선
1964년
『아사히 신문』 일천만 엔
현상 공모 소설에 『빙점』 당선
1999년
파킨슨병으로 투병 중 작고

미 우 라
아 야 코

알고 있어.
난 데려다 키운
아이라는 것을

시적인 여행지

눈 많은 고장, 북해도로 떠났다. 한창 겨울을 맞이한 때였다. 그러나 손바닥에 땀이 맺혔다. 긴장해서인지 또는 지레 겁먹고 껴입은 네 겹의 옷 때문인지 북해도는 도리어 덥기만 했다. 공항에서 삿포로역까지 40여 분, 역에서 JR 열차를 타고 아사히카와까지 한 시간 반. 작은 여행용 가방에 배낭을 올리고, 카메라를 연신 눌러대는 학생은 직장인들 사이에서 유독 눈에 띄는 여행자였다. 창밖으로 하얀 마을이 흘렀다. 쌓인 눈에 반사되는 햇빛은 마을을 너욱 새하얗게 포장했다. 눈이 부시다 못해 시릴 때쯤 아사히카와에 도착했다.

아사히카와는 북해도 제2의 도시로, 공업 도시의 성격이 강하다. 아사히카와를 대표하는 명소로 소운쿄와 비에이, 후라노가 있지만, 목적지는 따로 있었다. 소설 『빙점』의 저자 미우라 아야코 기념 문학관

이었다. 역무원은 연신 형광펜을 그어가며 가는 길을 안내했다. 눈은 부드럽고 차가웠다. 구름을 걷는다면 이 기분일까, 밟아도 소리내지 않는 부드러운 눈은 복사뼈를 툭툭 건드렸다. 아사히카와는 한갓지다. 시적인 여행지가 있다면 이곳일 것 같다. 열 걸음에 한 번씩 카메라를 들었고, 격자형으로 나열된 집을 제멋대로 순위 매겼다. 이윽고 스트로부스 소나무 군락에 다다랐다.

미우라 아야코 기념 문학관은 작가의 문학자료를 수집하여 보존하고 있다. 내부는 '빛과 사랑과 생명'을 주제로 다섯 개의 전시실로 이루어져 있다. 중요한 정보는 한국어로 정리되어 있어 관람이 편하다.

누구에게나 빙점이 있다

아사히카와에서 태어난 미우라 아야코는 평생을 이곳에서 살았다. 그녀는 태어날 때 목에 탯줄이 감겨 산소 결핍을 일으켰고, 그 후 허약한 체질의 아이로 성장했다. 고등학교 졸업 후 초등학교 교사가 된 그녀는 군국주의 교육의 열성적인 추종자였고, 아이들을 전장에 보내는 것에 대해 어떤 의혹도 가지지 않았다. 그러나 일본이 전쟁에 패하고 미군의 명령에 따라 학생 스스로 교과서에 먹을 칠하게 하는 사

건이 일어나자, 교육에 대한 회의감을 느껴 사직했다. 1946년, 아야코는 폐결핵 진단을 받고 결핵 요양소에 들어갔다. 그곳에서 소꿉친구 마에가와 다다시와 우연히 재회한 후 기독교인의 길을 걷기 시작했다. 이후 그녀는 척추 카리에스를 앓아 13년간 석고 침대에서 생활했다. 당시 병문안을 온 미우라 미쓰요는 아야코에게 청혼했고, 3년 뒤 결혼식을 올렸다. 부부는 잡화점을 열어 안정된 생활을 꾸렸다. 1963년, 아사히 신문사가 천만 엔 현상 신문소설 공모를 발표하였다. 미우라 아야코는 부모님에게 집을 사주고 싶어 『빙점』을 집필했다. 13년간의 병간호 생활로 인해 누추한 곳으로 이사한 부모님께 죄송한 마음 때문이었다. 그녀는 밤 10시에 가게 문을 닫고 매일 새벽 두 시까지 글을 써 소설을 완성했다. 731편과의 치열한 경쟁 끝에 1위 입선작으로 『빙점』이 발표되었고, 그녀는 일약 유명 작가가 되었다. 소설은 1964년 12월부터 다음 해 11월까지 『아사히신문』에 연재되었다. 또한 신문사에 의해 단행본으로 출판되어 71만 부가 팔리며 '빙점 붐'을 일으키기도 했다.

『빙점』은 '자신의 자식을 살해한 범인의 딸을 입양하여 키운다'는 극단적인 상황 설정과 거듭되는 반전으로 독자들의 사랑을 받았다. 한

편의 막장드라마를 보는 듯하지만, 등장인물들의 고뇌와 움직임이 섬세하고 생생하게 묘사되어 있는 것이 이 소설의 매력이다.『빙점』에는 인간의 '원죄'가 그려졌다. 또한, 작가는 소설 속 인물들이 모두 빙점을 가지고 있는 것처럼, 인간 모두에게 저마다의 녹지 않는 빙점이 있음을 시사했다.『빙점』은 1966년 일본에서 텔레비전 드라마로 제작되었다. 최종회는 42%라는 경이적인 시청률을 기록할 만큼 인기가 좋았고, 이후 열 번 가까이 리메이크되었다.『빙점』이 발표되고 5년 뒤, 그 후속편인『속 빙점』이『아사히신문』에 연재되었다. 후속 소설은 전반적으로 '용서'에 대해 말한다.

북해도의 겨울

문학관 2층으로 올라가는 계단의 창 너머로 소나무 숲이 보였다. 남편 미쓰요는 이 숲에 와서 아야코의 병이 낫기를 간절히 기도했다고 한다. 결혼 후 아야코는 남편의 권유로 이 숲을 방문했고, 풍경에 매우 감동하여『빙점』의 무대로 설정했다. 문학관 밖으로 나와 고개를 위로 젖혔다. 과연 스트로부스 소나무의 위용이 대단하다. 숲은 1898년에 서양에서 수입한 침엽수림이 이곳에서 어떻게 성장하는가를 관

미혼바야시 숲을 소설 『빙점』의 배경으로
삼은 후 작가는 수십 차례 이곳을 방문했다.
남편 미쓰요가 아야코의 병이 낫기를 간절히
기도했던 곳이기도 히디.

찰하기 위해 조성되었다. 소설『빙점』에서 주인공 요코와 그녀의 의붓 오빠인 도루가 뛰어 놀던 장소로 묘사된 곳이기도 하다.

> "무대를 미혼린 숲으로 결정한 후 소설이 완성될 때까지, 나는 수십 차례나 미혼바야시 숲을 찾았다. 무더운 한낮에도, 가을의 황혼 무렵에도, 그리고 겨울의 살을 에는 듯한 추위 속에도, 또 어떤 때는 한밤중에도."

미우라 아야코, 남겨진 말 중

소나무 숲을 지나 비에이 강으로 가는 길, 눈앞에 낮은 언덕이 자리하고 있다. 소설에 나오는 제방 역할을 한 곳이다. 쌓인 눈이 정강이까지 찼다. 누군가 벌써 지나간 모양이다. 그가 만들어 놓은 발자국 길을 따라 걸었다. 자국마저 눈으로 덮인 곳에서는 몇 번이고 넘어질 뻔했다. 숲의 끝 부분에 비에이 강이 있었다. 소설에서 딸 루리코가 살해된 곳이자, 훗날 출생의 비밀을 알게 된 요코가 자살을 기도하며 약을 먹는 장소로 설정된 곳이다. 최대한 깊숙이 들어갔지만, 강 근처에도 닿지 못했다. 한참을 우두커니 서 있었다. 황량한 눈밭은 얕은 재색이었다. 왔던 길을 따라 아사히카와 역을 향해 걸었다. 오후 네 시쯤 해가 진다던 북해도의 겨울은 벌써 어둑해질 준비를 하고 있었다. 역까지는

삼십 분이 걸렸다. 자꾸 뒤돌았던 까닭이다. 돌아본 풍경은 그곳을 바라보며 걸었을 때와는 전혀 다른 느낌이다. 뒤돌지 않았다면 그저 흐르는 기억 속에서 사라질 모습들이었다.

오전의 경유지는 저녁의 목적지가 되었다. 삿포로였다. 매년 2월 초, 삿포로에서 눈 축제가 열린다. 1950년 제1회 행사를 개최한 이후, 일본 최대의 축제가 되었다. 눈 축제는 브라질의 리우 축제, 독일 뮌헨의 옥토버 축제와 함께 세계 3대 축제 가운데 하나로 꼽힌다. 오도리 공원 동쪽에 있는 테레비 타워에 오르기 위해 줄을 섰다. 90미터 높이의 전망대에 오르니, 눈 축제가 한창인 오도리 공원과 바둑판 모양으로 설계된 삿포로 중심부 일대가 한눈에 보였다.

그날 하루 동안의 여정이 끝나고 숙소에 왔을 때는 이미 자정에 가까운 시간이었다. 얇은 스케치북을 꺼냈다. 첫날, 새로 산 스케치북의 첫 장이 채워졌나. 막막한 눈 냄새가 나는 그림이다. 여행지의 정경과 공기, 그리고 분위기를 기록하기에는 그림이 좋다. 그것은 비밀스러운 언어이고, 감성을 응집한 본인만의 캡슐이다. 손바닥만한 스케치북은 총 열여섯 장이다. 자질구레한 보물을 한 개씩 주워 담아야겠다.

누추한 곳으로 이사한
부모님께 집을 사드리기 위해
미우라 아야코는 소설『빙점』을
집필하기 시작했다.

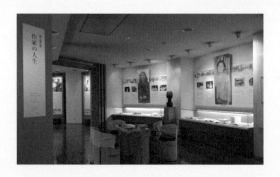

미우라 아야코 기념 문학관의 중요한 정보는
한국어로 정리되어 있어 관람이 편하다.
소설『빙점』은 국내에서도 텔레비전 드라마로
제작되어 많은 사랑을 받았다.

평범한 풍경이지만, 자세히 보면 아주 생소한 곳.
일본이다.

빨간 볼, 하코다테시문학관, 2015. 02. 09

동해 바다의 조그만 갯바위 섬 하얀 백사장
나는 눈물에 젖어
게와 벗하였도다 이시카와다쿠보쿠,「나를사랑하는노래」중

1886년
일본 이와테현 출생
1905년
처녀 시집『동경』발간
1910년
처녀 가집『한 줌의 모래』발간
1912년
지병인 폐결핵으로 요절
1912년
유고 가집『슬픈 장난감』발간

이 시 카 와 나는 눈물에 젖어
다 쿠 보 쿠 게와 벗하였도다

북해도의 현관, 하코다테

픽 심심한 얼굴이었다. 아빠 품에서 빠져 나온 눈동자는 지나치다 싶을 정도로 까맸다. 삿포로에서 하코다테까지 장장 네 시간의 여정. 이 열차를 탔다는 건, 목적지가 종착역인 하코다테가 아니더라도 꽤 오래가야 한다는 것이었다. 그 시간을 견디기 위해 뒷사람을 들여다보기로 마음먹은 모양이다. 덕분에 시간이 빠르게 흘렀다. 이윽고 가족이 일어났고, 당신의 아이를 그리지 않은 척, 스케치북을 덮었다. 내릴 때가 되자 아기의 얼굴에 비로소 웃음이 번졌다. 유독 빨간 볼은 웃을 때 더욱 달아올랐다.

하코다테는 남서쪽 끝에 있는 항구도시로, 혼슈와는 세이칸터널로 이어져 있어 북해도의 현관이라 불린다. 1854년 미일화친조약에 의해 일본 최초의 개항장이 된 이후, 각국의 문화가 유입되면서 곳곳에

서양풍의 건축물이 들어섰다. 고대하던 여행지였다. 도시는 당연지사, 그곳으로 가는 열차의 여정도 기다렸다. 일부러 왼쪽 좌석을 예약했다. 열차에 닿을 듯 펼쳐지는 바다 때문이었다. 겨울 색깔의 파도가 눈앞에 펼쳐졌다. 철썩철썩, 겨울 바닷소리가 나는 듯하다. 실내는 음소거되었기에 소리는 상상으로 들었다.

하코다테에 도착했다. 한창 눈보라가 흩날리는 중이었다. 하코다테역 오른편에 있는 아침 시장으로 향했다. 시장은 이름 그대로 새벽 5시부터 정오까지 열린다. 문 닫을 시간에 가까워 살짝 구경만 하고 나오기로 했다. 점포 주인은 해산물에 쌓인 눈을 끊임없이 쓸어내렸다. 활기찬 시장 소리와 가슴 속의 파도 소리가 겹쳐 들렸다. 소리는 규칙적인 리듬으로 여행의 호흡이 되었다. 떡볶이 코트를 입은 학생들 사이에서 전차를 기다렸다. 호들갑을 떨며 옷에 닿은 눈을 털었지만 이내 다시 눈사람이 되었다. 또 다시 손을 들다가 문득 주변을 살폈다. 어차피 소용없을 것을 알기 때문일까, 이런 상황이 익숙한 듯 그들은 눈을 받아들이고 있었다.

스에히로쵸 정류장에 내려 건너편으로 길을 건넜다. 안내 지도를 볼 새도 없이 저 멀리 '文學館(문학관)' 글자가 단연 눈에 띈다. 바람이

바뀌었다. 단가(短歌) 그대로 메마른 눈가루가 흩날렸다. 정면으로 날아오는 눈을 입으로 들이마시며 문학관에 도착했다. 내부는 사진 촬영이 불가하다고 하여, 짐을 맡기고 수첩을 들었다. 정보를 옮겨 적는 게 꼭 학교 숙제를 하는 기분이다. 1층에는 하코다테 출신 문학가들의 생애와 저서가 정리되어 있고, 2층에는 이시카와 다쿠보쿠의 삶이 전시되어 있다. 모든 설명은 일본어로, 중요 정보는 영어도 함께 적혀 있었다. 혹시 준비된 안내책자가 있는지 물었지만, 서투른 언어로 잘못 전달했나 보다. 한 여성이 사무실에서 나와 영어로 설명을 해 주겠다고 했다. 그녀는 필요한 정보를 전달하기 위해 눈을 반짝였고, 아리송한 표정을 지으면 새 단어를 생각하려 눈을 굴렸다.

겨울 색깔의 파도가 눈앞에 펼쳐졌다.
철썩철썩, 겨울 바닷소리가 나는 듯하다.

짧은 시에 압축한 아픔

이시카와 다쿠보쿠는 메이지 19년(1886), 주지였던 아버지 잇테이의 외아들로 태어나 부족함 없이 자랐다. 중학교에 입학하면서 잡지『묘죠』를 애독하였고, 자연히 묘죠파 작풍의 영향을 받았다. 1901년 단가 30수에「아키쿠사」라는 제목을 붙여 발표했지만, 같은 해 컨닝 발각 사건이 동기가 되어 퇴학 원서를 제출했다. 열일곱 살에『묘죠』에 작품을 게재했고, 이후 그는 문학으로 입신 출세하겠다는 목표로 상경했다. 그러나 쉽지 않았다. 메이지 사회에서 일정한 사회적 신분과 경제적 안정을 얻으려면 학제가 지정한 교육과정을 거쳐야 하는데, 다쿠보쿠는 중퇴했기 때문이다. 그는 궁핍한 생활 속에서 창작활동을 이어가다가 1905년, 처녀 시집『동경』을 출판하고 천재 낭만 시인이라는 애칭을 얻었다. 첫사랑 세츠코와의 연애 감정을 읊은 시집이다.

다쿠보쿠는 문학에 대한 열정이 남달랐지만, 모든 문학 장르를 좋아한 것은 아니었다. 소설과 희곡에는 높은 가치를 두었지만, 시가(詩歌)에 대해서는 그렇지 않았다. 소설가를 지망한 그는 소설『구름은 천재다』(1906)를 집필했다. 하지만 그의 소설은 인정받지 못했고, 소설로 얻은 절망감에 단가를 짓기 시작했다. 다쿠보쿠는 단가를 창작

하면서도 '한때의 유희에 지나지 않는 것'이라 평했다.

단가에 대한 그의 가치관은 북해도 생활 이후에 달라졌다. 다쿠보쿠는 하코다테에서 동인들과 교제하며 문예잡지『빨간 클로버』의 편집을 맡아 문학적 재능을 발휘했다. 또한, 하코다테 상공회의소의 임시 직원, 하코다테 구립 야요이 소학교의 임시교사, 그리고 지방 신문사의 교정계나 사회부 기자 등 다양한 직업을 가지기도 했다. 그는 자신의 생활을 토대로 가집(歌集)『한줌의 모래』와 유고 가집『슬픈 장난감』을 출간했다. 1912년, 이사카와 다쿠보쿠는 27세의 나이로 짧은 일생을 마쳤다.

다쿠보쿠는 "진정한 시인은 정치가와 같은 용기, 실업가와 같은 열심을 가지고, 과학자와 같은 명민한 판단과 야만인과 같은 솔직한 태도를 지녀야 한다"고 말했다. 자기의 마음에 일어나는 시시각각의 변화를 침착하고 정직하게 기재해야 한다는 사명이 있었던 것이다. 그는 일본 제국주의가 한국을 강제 병합한 시기에 안타까운 마음을 담은 시를 남겼다.

하코다테야마 산에서, 하코다테시문학관, 2015. 02. 09

매일 맛있는 맥주를 꿈꾸며

다른 곳으로 이동하려고 옷깃을 단단히 여미는 중이었다. 두 시간 남 짓 이야기를 나눴던 여인이 엽서와 파일을 내밀었다. 벌써 저녁 거미 가 내렸다. 홍콩, 나폴리와 더불어 '세계 3대 야경'으로 손꼽히는 하 코다테의 야경을 보러 가는 길, 주지가이 정류장으로 가는 그 짧은 시간에 산기슭에는 완전한 어둠이 깔렸다. 마침 관광버스가 지나길 래 무작정 꽁무니를 쫓았다. 이 시간에 갈 곳은 하코다테야마 산밖에 없을 것 같았다. 저 멀리 하코다테로프웨이가 눈에 들어왔다. 케이블

카를 타고 약 3분 뒤, 산 위 전망대에 올랐다. 역시 세계 3대 야경이다. 누군가 커다란 붓에 물감을 머금고, 탁 털며 사방으로 뿌린 것 같다. 도시는 부채꼴 모양이다. 한 점을 기준으로 널따랗게 벌어진 모습이 장관이다.

가는 비가 조금씩 내리면서 야경은 더욱 빛을 발했다. 우산을 쓰기에는 답답한 정도라 모자를 뒤집어썼다. 비와 전차, 그리고 조명이 서정적으로 어우러진다. 걸음을 따라오는 물자국은 곧 빗물에 씻겨 내려갔다. 그렇게 하코다테의 야경 속에 스며들었다. 숙소에 도착한 시간은 오밤중이었다. 신고 온 털 부츠에 땀이 흥건했다. 눈이 비로 바뀔 만큼 기온이 올랐고, 예상보다 많이 걷기도 했다. 시화된 감정을 기록하기로 했다. 촉촉했던 공기를 빼먹으면 안 되었다. 스케치북 한 장을 또 넘겼다.

"오늘도 맥주가 맛있군!"

일 년 내내 맛있는 맥주를 마시고 싶다는 친구가 있다. 욕심이 참 많은 사람이다. 매일 시원한 맥주를 맛볼 수 있다는 것은, 매일 만족스러운 하루를 보내는 것이기 때문이다. 의자에 자리를 잡고 앉아 편의점에서 산 맥주를 청했다. 그날의 맥주는 유독 부드러웠다.

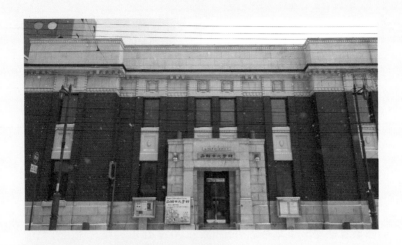

천재 낭만 시인이라는
애칭을 얻은 시인은 스물일곱의
젊은 나이에 세상을 떠났다.

가는 비가 조금씩 내리면서 야경은 더욱
빛을 발했다. 우산을 쓰기에는 답답한
정도라 모자를 뒤집어썼다. 비와 전차,
그리고 조명이 서정적으로 어우러진다.

태양의 아이, 오키나와, 2015. 02. 15

저는 꼭 알아야 할 일을 알려 하지 않고
그냥 지나쳐 버리는,
용기 없는 인간이 되고 싶지 않아요.
그런 비겁한 인간이 되고 싶지 않아요.

하 이 타 니 겐 지 로 , 『 태 양 의 아 이 』 중

1934년
일본 고베 출생
1972년
교사를 퇴직하고,
오키나와 아시아 등 여행
1974년
장편 소설『나는 선생님이 좋아요』
(원제: 토끼의 눈)로 등단
1978년
『나는 선생님이 좋아요』,
국제 안데르센상 특별 우수
작품으로 선정
1977년
장편 소설『태양의 아이』 발간
1983년
『태양의 아이』 인세로
'태양의 아이' 유치원 설립
2006년
암으로 작고

하이타니 겐지로

오키나와의 바다 색깔은 무궁무진하단다

찬란하거나 슬프거나

온색의 공기, 보드라운 땅의 촉감. 길섶의 풀은 푸른 잎을 비죽 내밀고, 경비실 옆 목련은 하얀 속살을 드러낸다. '봄'. 한 음절로 사람의 마음을 간지럽게 하는 계절이 왔다. 매화 향이 바람에 실려 마음을 데운다. 2월 중순의 오키나와 바람도 이처럼 포근했다. 일주일간의 북해도 여행을 막 끝마친 때였다. 털 부츠를 신고 다음 여행지로 떠났다. 오키나와 나하공항, 약속했던 그 자리에 아빠가 있었다. 오키나와 여행을 하려면 아무래도 차가 편하다. 아빠는 이를 알고는 딸의 운전기사를 자청했다. 가져온 짐 가방에는 딸의 옷이 한가득, 그 안에서 면 운동화를 꺼내 신었다. 발바닥이 서늘해지면서 이른 봄 여행을 시작했다.

일본 제1의 휴양지인 오키나와는 서연한 산호초의 섬이다. 160여 개

의 크고 작은 섬으로 이루어졌고, 그중 49곳만이 사람이 사는 유인도다. 오키나와에는 일본 본토와는 전혀 다른 문화와 이국적인 풍치가 있다. 일본 전 국토의 0.6%에 지나지 않지만, 전체 미군기지의 75%가 있기 때문이다. 첫 목적지는 오키나와의 대표 여행지인 슈리성이다. 나하공항역에서 모노레일을 탔다. 열 네 정거장 뒤 슈리역에 도착했고, 약 1킬로미터를 걸어 슈리성에 도착했다. 선명한 주홍색에 류큐 왕국의 안타까운 역사가 물들어 있는 곳이다.

성의 창건 시기는 14세기로 알려져 있다. 1406년 쇼하시가 류큐 왕국을 건국하고 1879년 최후의 국왕 쇼타이가 메이지 정부에 내어줄 때까지, 약 470년 동안 류큐 왕국의 정치·외교·문화의 중심으로 영화를 자랑했다. 1945년 미군과의 오키나와 전투에서 완전히 소실되었다가, 1992년 오키나와 본토 복귀 20주년을 기념해 복원되었다. 그래서 슈리성 전체가 아닌 '성터'와 공원 내의 '소노향우타키이시몬★'만이 유네스코 세계문화유산으로 등록되었다. 슈리성 안은 온통 주색(빨간 주황색)이다. 커다랗고 예쁜 꽃가마 안에 들어온 게 아닌가 싶다. 주색은 비밀스러운 색이다. 하나의 고유색이지만, 사람들마다 제각기 다른 색으로 받아들인다고 한다. 류큐 왕국의 문화는 주색 덕분에 찬

★
국왕이 외출할 때 안전을 기원하던 신전

란하고 화려하게 기록되었다.

류큐 왕국은 12세기부터 농업 생산이 비약적으로 발전한 평화의 섬이었다. 그러나 이 섬나라에는 네 가지의 상처가 남아있다. 첫 번째 아픔은 일본의 침략이다. 일본은 임진왜란(1592-1598)의 패전으로 인한 손실을 채우기 위해 류큐를 점령했고, 1879년 3월 27일, 메이지 정부의 오키나와 현이 탄생했다. 두 번째는 오키나와 전투다. 1945년 3월, 일본군 7만 명은 오키나와에 상륙한 미군 18만 명에 대항하여 전투를 벌였다. 일본은 미군의 일본 본토 상륙을 저지하기 위하여 오키나와를 방패 삼았고, 3개월간의 짧은 전투에서 오키나와 주민만 12만 명(주민의 1/4)이 목숨을 잃었다. 세 번째와 네 번째 상흔은 1951년 미국 정권 아래 통치된 것과 1972년 일본에 반환된 역사다.

오키나와인들은 아픔을 딛고 자생했고, 덕분에 현재의 오키나와는 에메랄드빛 산호바다, 야자수 등으로 유명한 휴양지가 되어있다. 가지 끝, 터질 듯한 꽃봉오리가 이곳이 건강하고 고운 지역임을 뽐냈다. 슈리성 어딘가에서 흐르는 민요도 넉넉함을 더했다. 하지만 속사정은 달랐다. 미처 피어나지 못한 봉오리의 그림자는 빈약했고, 평화로운 선율 속 가사는 비통한 역사를 묘사하고 있었다.

가지 끝, 터질 듯한 꽃봉오리가
이곳이 건강하고 고운 지역임을 뽐냈다
하지만 속사정은 달랐다.

오키나와인 vs 일본인

오키나와인들에게 자신이 오키나와인과 일본인 중 어느 쪽에 가까운
지 물으면, '우치난츄(오키나와 말로 오키나와 사람)'라고 대답하는
경우가 많다고 한다. 하이타니 겐지로의 소설 『태양의 아이』는 우치
난츄들이 살아가는 모습을 생생하게 그렸다. 『태양의 아이』는 오키
나와 전투가 끝나고 30년이 지난 1975년 무렵, 고베의 오키나와 전
통 음식점, '데다노후아 오키나와정'을 중심으로 벌어지는 이야기다.
등장인물들은 모두 저마다의 상처를 가지고 있다. 주인공 후짱의 아
버지는 오키나와 전투 당시 열다섯 살로, 집단으로 죽어가는 오키나

와 사람들의 모습에 충격을 받고 정신병을 얻는다. 본토 일본으로 집단 취직이 된 기천천은 어머니가 미군에게 강간당했다는 사실을 알고 자란다. 이들뿐만 아니라 고베에서 노동자로 일하는 모든 오키나와인들은 '오키나와 것'이라 손가락질 당하며 살아간다. 그들이 모여 서로를 위로하고, 정을 나눌 수 있는 곳이 '데다노후아 오키나와정'이다. 소설은 초등학교 6학년인 후짱의 성장기와 더불어 전쟁의 기억, 사회적 인간 차별, 공동체의 회복 등 다소 무거운 주제가 함께 어우러져 있다.

후짱은 우치난츄들 사이에서 '자신은 고베에서 태어났으니 고베 사람'이라 말하는 철부지 소녀다. 어느 날, 소녀는 어른들이 숨기는 오키나와의 역사에 호기심을 갖게 되고, 아빠의 정신병의 원인이 전쟁에서 비롯된 것이 아닐까 추측한다. 차츰 역사를 직면하고 현실을 파악한 후찡은 진정한 '우치닌츄'로 성장한다. 후찡은 태양의 아이답게 어둠으로 가득한 우치난츄의 삶에 엷은 햇살을 퍼뜨리는 인물이다. 덕분에 서로를 바라볼 수 있게 된 오키나와인은 봄볕 같은 '데다노후아 오키나와정'에서 만나 서로를 다독인다. 구슬픈 가사를 담은 오키나와 민요가 후짱 덕분에 조금은 밝아진 느낌이다. 석산꽃 한 송이를

꺾어 우치난츄의 가슴에 안기고 싶다.

소설의 작가인 하이타니 겐지로는 1934년 일본 효고현의 고베에서 태어났다. 그는 전기용접공, 인쇄공, 상점원을 전전하며 야간고등학교와 오사카 학예대학을 졸업했다. 졸업 후 교사가 된 그는 '아이들에게서 배운다'는 체험적 아동 교육관을 가지고 있었다. 이 교육관은 후에 그의 문학에 큰 밑거름이 되었다. 1972년, 하이타니 겐지로는 17년간의 교사 생활을 마치고, 오키나와 곳곳을 방랑했다. 이윽고 그는 첫 장편소설『토끼의 눈(나는 선생님이 좋아요)』(1974)과 대표작『태양의 아이』(1977) 등을 발표했다. 1983년에는『태양의 아이』인세를 기금으로 '태양의 아이 유치원'을 설립하면서 자신의 교육관을 몸소 실천했다. 겐지로는 자신의 삶과 문학을 일치시키며 작품활동과 사회공헌 활동을 병행했지만, 2006년 암으로 별세했다.

무궁한 오키나와 바다

여행 이튿날에는 차를 빌렸다. 일본 차는 운전석이 오른쪽에 있고, 방향지시등 조작 스위치가 있어야 할 곳에 와이퍼 스위치가 있다. 아빠는 방향을 틀기 전, 이따금씩 전면 유리를 닦고 또 닦았다. 첫 행선지

를 코우리 대교로 잡았다. 북쪽을 둘러보고 시내로 돌아오는 여정이었다. 코우리 대교는 통행료가 없는 오키나와의 가장 긴 다리로, 코우리 섬과 연결된다. 다리를 건너자, 일순간에 바다 빛이 변했다. 단순한 다리가 바다색과 완전한 조화를 이루며 특별해졌다. 바다색은 소설 속 '무궁한 색'이란 묘사가 가장 적절했다. 문득 우치난츄들과 아와모리 한잔 나눠 마시며 오키나와의 바다에 대해 떠들고 싶어졌다.

또 다른 바다로 향했다. 코우리 대교에서 약 40킬로미터 떨어진 만자모였다. '일만 명도 족히 앉을 수 있는 풀밭'이라고 하여 이름 붙여진 만자모의 절벽은 코끼리 코의 모양이다. 코끼리는 너른 들판을 등에 업고 바다를 향해 나아간다. 바다는 수감(鉄紺)색이었다. 고요하던 대자연이 노래를 시작했다. 파도 소리였다. 파도는 쉽게 바스러졌고, 하얀 거품은 수감의 바다가 끌어내렸다. 아우성은 사라지지 않았다. 밀려오는 파도에 오키나와의 역사가 샘솟있다. 찰방찰방, 전쟁으로 해져버린 옷을 밟아 빠는, 그 빨래 소리가 났다. 오키나와 바다색은 찰나의 색깔이었다. 끊임없이 반짝이며 변화하는 통에 도무지 색을 정의할 수 없었다. 눈에 기분 좋은 자극이 왔다.

마지막 일정은 잔바곶이었다. 하늘은 어둠을 내릴 준비를 마쳤다. 구

름이 많아 일몰은 놓쳤다고 생각했다. 순간, 조금 열린 하늘, 그 비좁은 틈으로 눈부신 태양이 제 몸을 드러냈다. 오늘 하루, 다 태워버린 제 몸을 마지막으로 쥐어짜내는 모양이다. 이내 환상적인 붉은 빛이 퍼졌다. 슈리성의 주색 같기도 했다. 나무 꼭대기에 걸터앉은 태양은 잠시 숨을 돌리다가 사라졌다. 오키나와는 빛과 색의 나라다. 이 아름다운 나라를 '철의 폭풍'이 뒤덮은 날이 있었다. 천혜의 자연, 찬란한 문화와 대조되게 역사는 잔인했다. 오키나와는 묘하게 낯설지 않다. 비단 오키나와 길이 우리네 시골 길과 많이 닮았기 때문만은 아닐 것이다. 벌써 일 년이 훌쩍 지났지만, 여전히 오키나와를 생각하면 연민으로 가슴이 미어진다.

오키나와의 바다 색은
찰나의 색깔이었다. 끊임없이 반짝이며
변화하는 통에 도무지 색을 정의할 수 없었다.
눈에 기분 좋은 자극이 왔다.

"봐라, 후짱. 오키나와의 바다 빛이 몇 가지나 되는 줄 아니?"

"응? 난 몰라."

"녀석, 무뚜뚝하긴."

"노을 질 때 알고는 보통 때 바다는 파란색이지 뭐.
 파란 빛이 조금씩 다를지 몰라도."

"오키나와의 바다는 다르단다. 보통 청색이나 남색이다 하는 정도가
 아니야. 에메랄드 그린이니 울트라 마린이니 하는 사람도 있고,
 비취색이다, 자남색이다 어려운 말을 쓰는 사람도 있지. 그만큼
 오키나와의 바다 색깔은 무궁무진하단다."

"그건 불공평한데?"

"뭐가?"

"어째서 오키나와의 바다만 그렇게 고우냔 말야."

"하하하. 그렇게 말하면 그렇기도 하구나. 하지만 오키나와
 사람들은 옛날 옛적부터 너무 가난한 데다 고생을 해서 그저
 바다만이라도 좋은 것을 줘야겠다고 하느님이 봐줬는지 모르지."

하이타니 겐지로, 『태양의 아이』 중

오키나와의 바다 색은 『태양의 아이』 속
'무궁한 색'이란 묘사가 가상 석설했나.

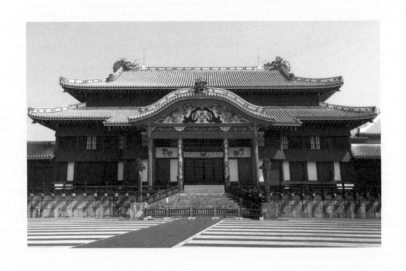

슈리성 안은 온통 주색이다.
하나의 고유색이지만,
사람들마다 제각기 다른 색으로
받아들이는 비밀스러운 색이다.

선연한 산호초의 섬인
오키나와에는 슬픈 역사가
깃들어 있다.
지금도 오키나와를 생각하면
연민으로 가슴이 미어진다.

그대는 동경에 이끌려 여행한다.
그대는 더 아름답고 햇빛이 더 잘 비치는
다른 나라로 여행한다.
그대의 가슴은 활짝 열리고,
좀 더 부드러운 하늘이 그대의 행복을
활짝 펴준다.
그것이 이제 그대의 낙원이다.

헤르만 헤세, 「헤세의 여행」 중

동화 마을, 칼프 헤르만헤세문학관, 2015. 07. 17

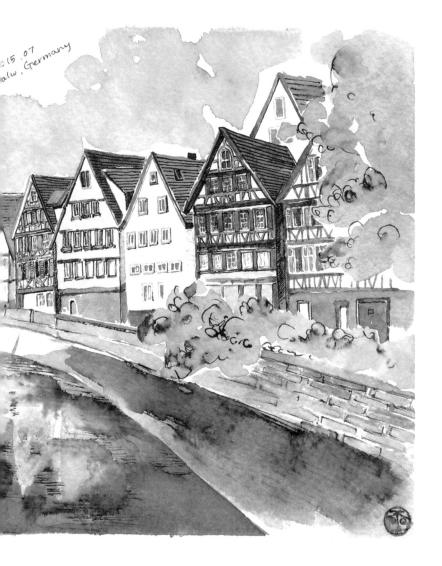

15.07
alw. Germany

1877년
독일 칼프 출생

1891년
마울브론의 신학교 입학

1904년
첫 장편소설 『페터 카멘친트』 발표

1906년
장편 소설 『수레바퀴 밑에서』 발표

1919년
에밀 싱클레어라는 가명으로
『데미안』 출간

1943년
장편 소설 『유리알 유희』 출간

1946년
『유리알 유희』로 노벨문학상 수상

1962년
몬타뇰라에서 뇌출혈로 작고

헤르만 헤세

삶은
자기 자신에게로
이르는 길

헤세가 사랑한 도시, 칼프

한때 낙원에 묵었다. 그곳은 한국보다 일곱 시간 느렸고, 더욱이 여름
엔 어둠마저 짧았다. 거짓 시간이 생겼고 여분의 시간이 넘쳤다. 실컷
게을렀다. 낯선 공간이 내어준 좁은 자리에 앉아, 새로운 시간이 일러
준 더딘 하루를 보냈다. 풍경에 취해 종일 어지러운 날이 있었다. 천지
가 광활해 아무것도 볼 수 없었던 때도 있었다. 그렇게 작은 존재임을
무던히 인정했다. 그래도 무덤덤해지지는 않기로 했다. 며칠간은 가
족여행이었다. 그 여정에 슬며시 칼프를 집어넣었다. 칼프는 독일 남
부 바덴뷔르템베르크 주 중부의 소도시로, 차가 있으면 더욱 쉽게 갈
수 있기 때문이었다. 프랑크푸르트에서 여행지까지 약 두 시간이 걸
렸다. 청년 시절, 독일에 거주했던 아빠는 아우토반에서 거침없었다.
속도에 미처 익숙해지기 전에 칼프에 도착했다. 도시 사이로 나골트

강이 지나고, 주변으로 빽빽한 숲이 둥글게 에워싼 동화 같은 곳. 헤르만 헤세의 고향에 들어섰다.

> 내 속에서 솟아 나오려는 것,
> 바로 그것을 나는 살아보려고 했다. 왜 그것이 그토록 어려웠을까.
>
> 「데미안」 중

소설 『데미안』의 첫 구절이다. 헤세는 진정한 자아실현을 갈망하며 '자기 자신에게로 향하는 하나의 길'을 문학을 통해 찾고자 하였다. 헤세는 오늘날 가장 널리 읽히는 독일어 작가 중 한 사람이다. 그의 책들은 60개가 넘는 언어로 번역되어, 전 세계적으로 약 1억 5천만 권 이상 출판되었다.

어디선가 짙푸른 향이 번졌다. 검은 숲에서 조금씩 새어 나오나 보다. 달궈진 강물을 훑고 날아온 물 냄새도 진했다. 역 앞으로 난 길을 따라 도시의 중심 광장으로 걸었다. 서두르지 않았던 이유는 천 년 가량 자리를 지키는 묵묵한 것들을 놓치고 싶지 않아서다. 발 밑으로 나골트 강이 흘렀다. 칼프는 헤세에게 '브레멘과 나폴리, 빈과 싱가포르 사이에' 놓인 가장 아름다운 도시였고, 진정한 고향이었다. 칼

프는 헤세의 여러 작품에서 '게르버자우(Gerbersau)'라 개명되어 그려졌다. 소설 『수레바퀴 아래서』(1906)와 『크눌프』(1915) 등은 이곳을 배경으로 전개된다.

마르크트 광장에 들어섰다. 유럽 어느 도시에서나 찾아볼 수 있는 흔한 지명이지만, 특징은 제법 다르다. 칼프의 마르크트 광장은 목재 골조 건물이 둘러 있다. 숲에 가득한 전나무로 지은 것이다. 천 년 전의 기둥과 장식이 고스란히 드러나 중세 도시가 어땠을지 헤아려진다. 칼프의 볼거리는 광장 주위에 몰려 있고, 거리는 넉넉히 한 시간이면 돌아볼 수 있다. 광장 북쪽에 유독 희멀건 건물이 있다. 헤르만 헤세 박물관이다.

정신분석학으로 완성한 소설

헤세는 1877년 칼프에서 태어났다. 자연경관이 뛰어난 칼프는 어린 시절부터 몽상적이고 예술가 기질이 뛰어났던 헤세에게 창조의 열정을 심어주었다. 학교에 입학하면서 그의 삶은 달라졌다. 1891년, 국가고시에 합격한 헤세는 명문 마울브론 수도원 학교에 입학하였다. 하시만 그는 징해진 교육 목표에 따라 강압적으로 이끄는 가르침에

거부감을 느꼈고, 결국 학교를 도망쳤다. 이후 시계공장 견습공과 서점 견습생으로 일하다 1898년 첫 시집『낭만적인 노래』를 발표하였고, 이듬해 여름, 산문집『한밤중 뒤의 한 시간』을 집필했다. 1901년, 헤세는 오랫동안 꿈꾸었던 이탈리아 여행을 떠났다. 첫 여행이었다. 이 여행 이래로 헤세는 평생 유랑하는 삶을 살았다.

여행을 마친 그는 본격적으로 자신의 시와 문학 작품을 잡지에 실었고, 부수적인 수입을 얻었다. 1904년에 출간한『페터 카멘친트』는 신진 작가 헤세의 이름을 널리 알린 소설이다. 이 작품을 통해 헤세는 자유 문필가로서 안정된 생활을 얻었다. 1906년에는 칼프에 머물면서 학창 시절의 경험을 다룬 소설『수레바퀴 아래서』를 집필했다.

그는 정신학의 권위자였던 칼 구스타브 융을 만나면서 정신분석학에 관심을 가졌다. 융과 상담을 하고 닷새 후, 헤세는 꿈속에서『데미안』의 등장인물을 만났고, 1917년 9월부터 3주에 걸쳐 작품을 완성했다. 소설은 1919년 전쟁이 끝난 뒤 '에밀 싱클레어'라는 필명으로 발표되었다. 작품은 신인 작가의 것으로 오해를 받아 폰타네 상을 받기도 했지만, 헤세는 이를 사양하고 자신의 이름을 밝혀 다시 발간했다.『데미안』이후 헤세는 홀로 스위스 테신 주 몬타뇰라에 자리 잡았

다. 테신은 헤세에게 제2의 고향이다. 그는 수채화를 그리며 정신적인 안정을 취했고, 『싯다르타』(1922), 『황야의 이리』(1927) 등을 발표했다. 1931년, 그는 정치적인 논쟁과 제2차세계대전의 소식들로부터 정신적으로 도피하기 위해 집필에 매달렸다. 총 13년의 집필 기간을 거쳐 스위스에서 마지막 대작 『유리알 유희』(1943)를 출판했다. 헤세는 이 작품으로 고전적인 휴머니즘과 고도의 예술양식을 보여주었다는 평가와 함께 노벨문학상(1946)을 받았다.

어설프게 씩씩한 인생

헤세의 생가를 찾았다. 사다리꼴 모양의 지붕을 얹은 건물은 하나뿐이라 찾기 쉽다. 약 140년 전에 이 건물의 2층에서 헤세가 태어났다. 과거와 달라진 건 창가의 풍성한 꽃과 헤세의 집이었음을 알리는 안내판, 그리고 관광객을 위한 분홍색 벤치뿐이나.

어느덧 반나절이 흘렀다. 너무 게으름을 피운 모양이다. 목조주택 거리를 지나 작게 마련된 헤르만 헤세 광장을 거쳐, 마지막으로 니콜라우스 다리에 올랐다. 니콜라우스 다리는 나골트 강에 세워진 돌다리 중 가장 오래된 것이다. 그 낡은 다리 위에 1,400년경 전에 세워진 예

헤세는 진정한 자아실현을 갈망하며
'자기 자신에게로 향하는 하나의 길'을 찾아
일평생 문학적 운명을 지켰다.

배당이 있고, 옆으로 헤세의 동상이 자리했다. 헤세는 한쪽 손에 중절모를 벗어들고 칼프 중심을 바라보고 있다. 또 다른 낙원으로 떠나기 전에 그리운 고향을 눈에 담는 것 같다. 칼프를 매듭짓는 과정에서 작가처럼 그렇게 뒤돌아보았다.

> 가능한 것을 만들어 내기 위해 우리는 끝없이 불가능한 것에 대한 시도를 반복한다.

> 헤르만 헤세

헤세는 사람이 본래 불완전한 존재임을 시사했다. 그러나 동시에 스스로 완성할 가능성을 가진 존재라 위로하기도 했다. 지금은 형성되어 가는 중이며, 잠재 상태로 잠들어 있는 것이리라. 지금껏 참 어설프게 씩씩했다. 넓은 하늘을 보기 위해 부단히 노력했다. 그러다 보면 언젠가 푸른 아지랑이를 눈에 담을 날이 올 것이다. 창 밖으로 갑작스레 비가 쏟아졌지만, 얼마 지나지 않아 금세 개었다. 바깥은 끝이 보이지 않는 지평선으로 이어졌다.

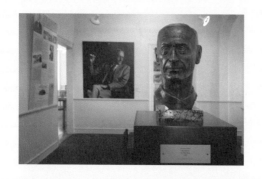

헤세는 소설뿐 아니라
수채화를 그리며
정신적인 안정을 찾았다.
헤세는 '자기 자신에게로
향하는 하나의 길'을 찾아
작품을 집필했다.
그는 오늘날 가장 널리 읽히는
독일어 작가 중 한 사람이다.

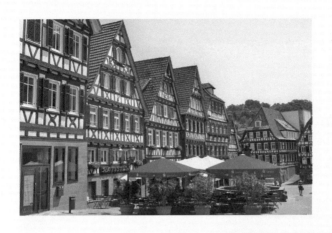

헤세가 사랑한 도시 칼프.
소설 『수레바퀴 아래서』와 『크눌프』 등에
배경으로 등장한다.

어디선가 짙푸른 향이 번졌다.
검은 숲에서 조금씩 새어 나오나 보다.
달궈진 강물을 훑고
날아온 물 냄새도 진했다.

만날 수 없는 작가가 그리워 여행을 떠나다.

epilogue

니넨자카, 교토 『겐지모노가타리』, 2015. 04. 2

하이네 생가, 뒤셀도르프 하인리히 하이네 연구소, 2015. 07. 22

그리운 제주도 풍경, 제주 이중섭미술관, 2014. 10. ㅈ

우리 시의 가장 벅찬 젊음, 서울 김수영문학관, 2014. 03. 30

푸른 그림자_붉은 기차, 뒤셀도르프 하인리히 하이네 연구소, 2015. 07. 22

작 가 의 집 으 로

작가의 집으로

시간이 흘러도 반짝거리는 감동의 문장을 찾아서

2022년 1월 초판 1쇄

지은이 이진이

펴낸곳 (주)넷마루

주소 08380 서울시 구로구 디지털로33길 27, 삼성IT밸리 806호
전화 02-597-2342 **이메일** contents@netmaru.net
출판등록 제 25100-2018-000009호

ISBN 979-11-972099-4-9 (03600)

이 책에 수록한 인용문은 아래와 같이 해당 저작권자의 도움과 허락을 받았습니다. 고맙습니다.
이청준, 『선학동 나그네』(이청준 전집15), 문학과지성사
하이타니 겐지로, 『태양의 아이』, 양철북, 2002
헤르만 헤세, 『헤세의 여행』, 연암서가, 2014
신석정·유치환·조지훈·황순원 작가: 한국문예학술저작권협회
자유이용 저작물은 표기를 생략합니다. 저작권자 미확인인 경우 확인하는 대로 협의하겠습니다.